少少預算＆花材

日日美好插花祕技

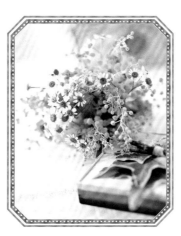

以少少預算の
花＆葉來插花！

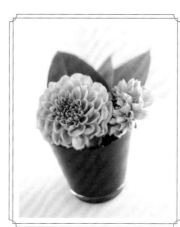

Arrangement Book
For Beginner

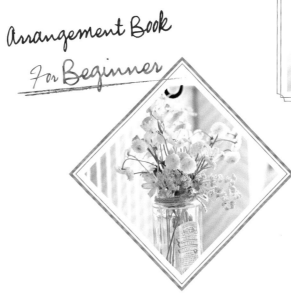

購花的預算少・也可以

翻開此頁的瞬間，是否發現下方兩件作品中，主花玫瑰和石斛蘭其實是同樣的花材？
扣除主花費用後，剩下的預算即可購買花材或葉材；根據所選的材料不同，
主花給人的印象也會有180度的大轉變！
通常在選購花材時很容易因為覺得這種花很可愛，便斷然作決定。但其實花朵擁有多面的魅力，
根據不同種類的配花，每次的作品都能呈現出讓你怦然心跳的新意之美喔！

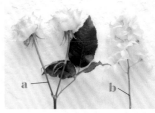

主花材の費用為 700日圓

a 玫瑰 400日圓×1枝＝400日圓
b 石斛蘭 300日圓×1枝＝300日圓

（700日圓約為NT$208）

紫羅蘭 400日圓×1枝＝400日圓

plus
+ 小花展現
甜美風情

No.
2

嫩粉紅的玫瑰也能安排得很可愛！
此作品的重點為橫向伸展的紫羅
蘭；將玫瑰分切成2枝花材後分別
插於兩個玻璃花器中，再以紫羅蘭
作為輔助花材增加其連貫性，並同
時營造出甜美風情。最後則以石斛
蘭代替葉材，以免破壞了難得營造
出來的透明感色調。

享受插花樂趣

plus+ 葉子

讓造型更時髦

紅竹葉 200日圓×1束＝200日圓
春蘭葉 20日圓×10枝＝200日圓

No.
3

相同的花材，但是否覺得玫瑰的皺褶看起來更明顯、顏色更鮮豔了呢？這是因為在玫瑰的四周襯上了濃綠色的葉材。將葉材稍微捲過再插入花器中，即能讓少量的花朵看起來更有立體感，同時也營造出插花中的曲折之美。最後再將斑春蘭葉的細葉捲繞成不同大小的圓，使作品整體看起來更有節奏感。

Contents

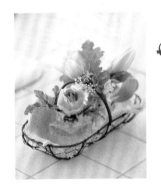

Chapter 1

Chapter 2

Chapter 3

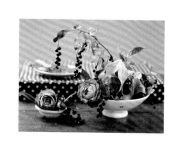

本書使用方法

＊花材名稱基本上為一般常用名稱。
＊價格的標示法

a	玫瑰	350日圓×2枝＝700日圓
b	香豌豆花	150日圓×1枝＝150日圓
c	尤加利（迷你尤加利）	200日圓×1枝＝200日圓
Total		1050日圓（約為NT$310）

以上內容中的a、b、c編排方式與作品照片中之記號
一致；花名後方的（）內為該花種類＝品種名；花
材量則為作品中的使用量。本書刊載之花材中，某
些品種或許市面不再販賣之可能性。

＊花材價格若無特別標記，基本上即為切花1枝的單
價。不過各種花材價格會因季節或地區有所變動，
因此請將本書價格當作參考即可。書中花材價格換
算為新台幣，為2014年4月時的匯率。

＊本書內所有花材相關資訊皆為2013年3月的市場
訊息。

＊本書之花藝製作者及攝影者皆只刊載姓氏，完整姓名請參照
P.113至114內容。

這裡裝飾哪種花好呢？

不同場所
所適合裝飾的花卉！

在家中裝飾鮮花會使人心情愉悅，同時也有療癒人心的效果。
不過，裝飾鮮花時是否有固定的場所呢？
請試著在家中各處裝飾上鮮花，讓自己在偶然看見的瞬間，
可以從鮮花的身上獲取幸福的能量！本章將介紹家中每個場所
在裝飾花藝時須注意的事項和適合其格調的花藝作品；
當然也包含了餐廳和廚房等空間囉！

For Each Place
of A House

舉例來說，
想要家中的……

客廳…p.12

客廳中可以裝飾的地方非常多，例如沙發旁邊的矮桌和置物架、窗邊等……

寢室…p.20

入睡和起床時都有鮮花相伴，是多麼幸福的事啊！

餐廳…p.10

在家中舉行派對時，要將主桌裝飾得特別華麗！

玄關…p.16

玄關是家中的顏面。雖然鞋櫃上方和牆壁等處較為狹小，但還是可以將鮮花擺設得非常有質感！

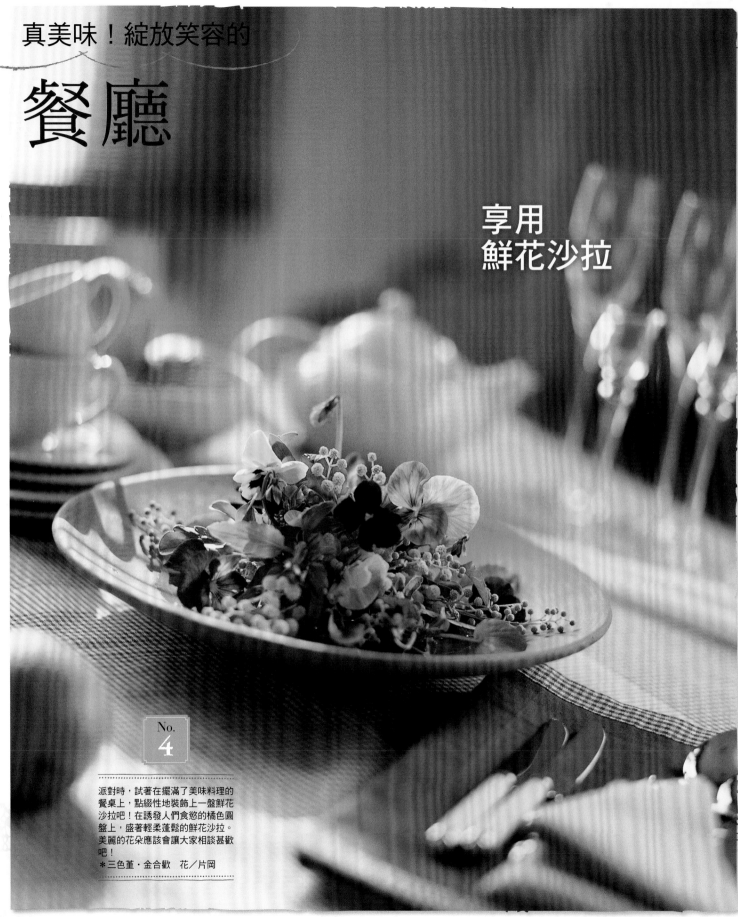

真美味！綻放笑容的

餐廳

享用
鮮花沙拉

No.
4

派對時，試著在擺滿了美味料理的
餐桌上，點綴性地裝飾上一盤鮮花
沙拉吧！在誘發人們食慾的橘色圓
盤上，盛著輕柔蓬鬆的鮮花沙拉。
美麗的花朵應該會讓大家相談甚歡
吧！
＊三色菫・金合歡　花／片岡

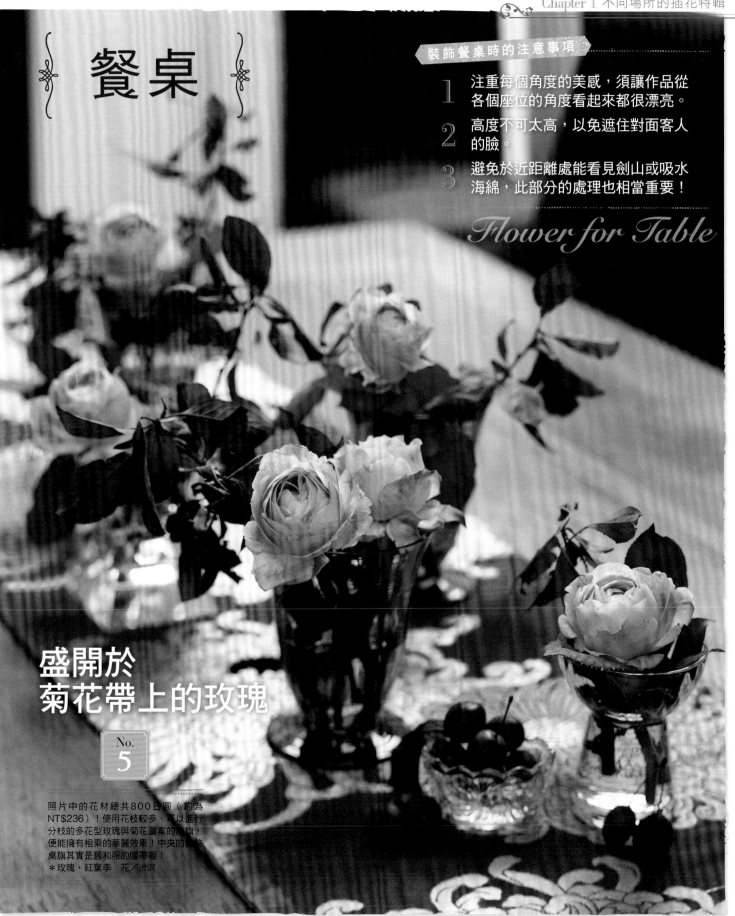

餐桌

1 注重每個角度的美感，須讓作品從各個座位的角度看起來都很漂亮。

2 高度不可太高，以免遮住對面客人的臉。

3 避免於近距離處能看見劍山或吸水海綿，此部分的處理也相當重要！

Flower for Table

盛開於菊花帶上的玫瑰

No.
5

照片中的花材總共800日圓（約為NT$236）！使用花枝較多、可以進行分枝的多花型玫瑰與菊花圖案的桌旗，便能擁有相乘的華麗效果！中央的裝飾桌旗其實是舊和服的腰帶喔！
＊玫瑰・紅葉李　花／渋沢

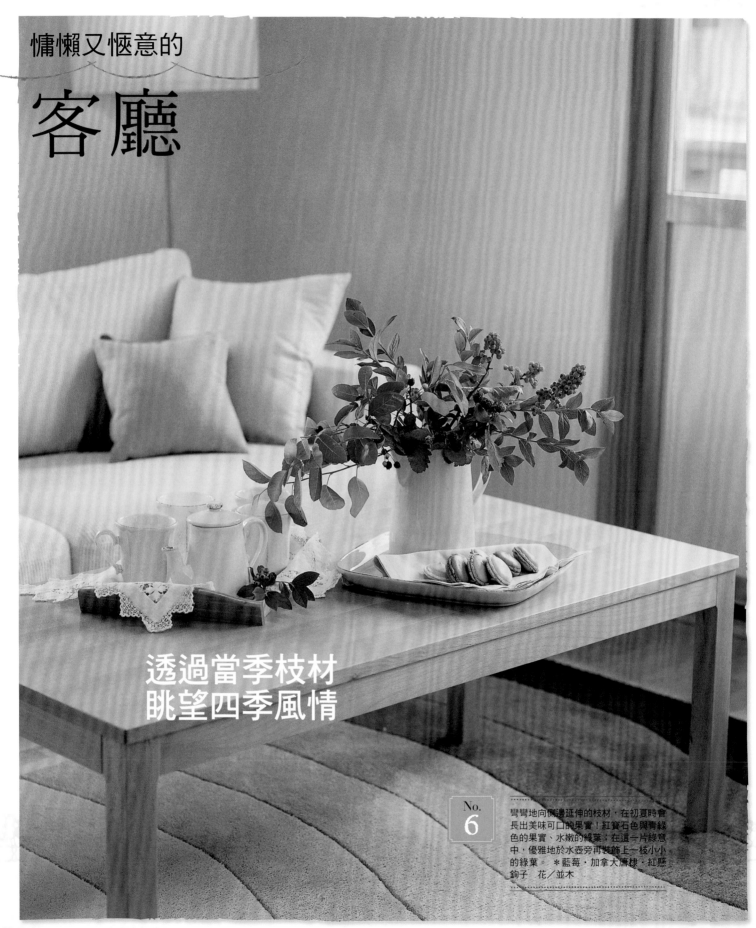

慵懶又愜意的

客廳

透過當季枝材
眺望四季風情

No.
6

彎彎地向側邊延伸的枝材，在初夏時會
長出美味可口的果實！紅寶石色與青綠
色的果實、水嫩的綠葉；在這一片綠意
中，優雅地於水壺旁再裝飾上一枝小小
的綠葉。 ＊藍莓・加拿大唐棣・紅懸
鉤子　花／並木

矮桌

裝飾矮桌時須注意的事項

1 控制高度！設計時須讓成品在俯視時，看起來也像是一幅美麗的花草畫！

2 花材的配置上須營造出令人感到放鬆的氛圍。矮桌上的鮮花會讓交談更加起勁！

3 因為鮮花擺設的位置較低，所以須使用底盤較穩的器具，以免不小心翻倒。

Flower for Lowtable

以鮮花畫出彩繪瓷器

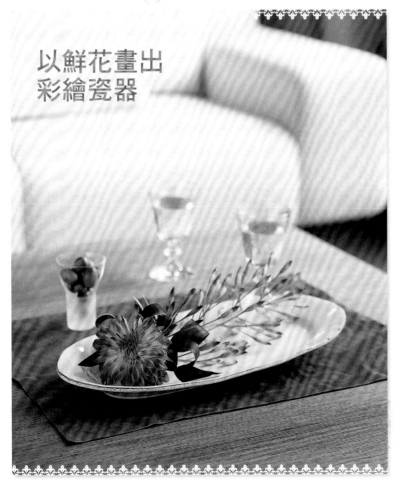

撐起一支白色陽傘

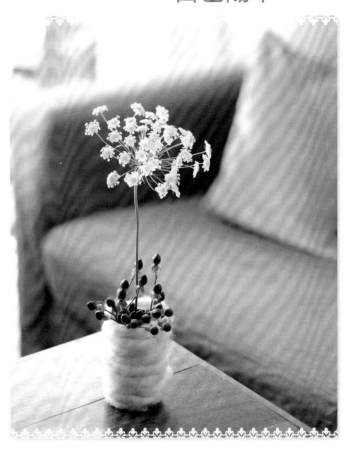

No. 7

將蕾絲花單獨直立於花器中，看起來就像一支白色陽傘。是否覺得在不經意間突然看到這株白色蕾絲花時，一整天的疲勞似乎便能拋諸腦後了呢？僅管蕾絲花又小又矮，但總能讓人會心一笑！包裹於花器外側的則是白色毛線。
＊蕾絲花・火龍果　花／增田

No. 8

橫躺於一側的紫色花材稱為星果鳳梨。僅僅只須一枝稀有的花材，便能讓彼此的談話更為熱烈。嘗試以在瓷盤上作畫的心情，於盤中擺上花材。因為這樣的作品高度較低，所以俯瞰也相當美麗。＊大理花・星果鳳梨・香龍血樹　花／三吉

置物架

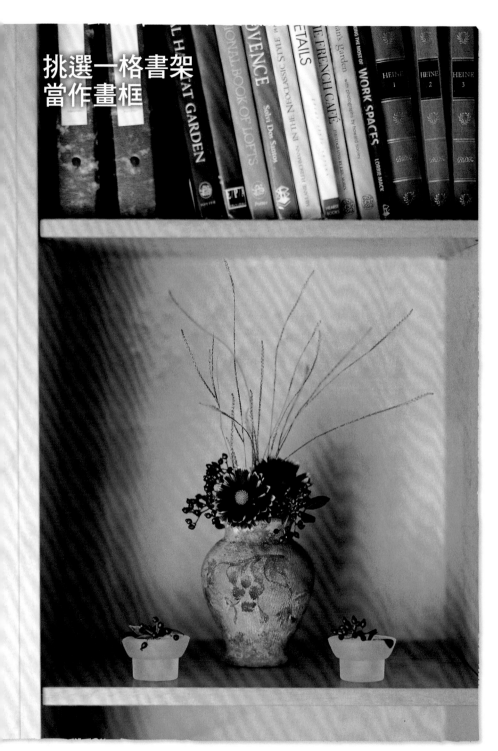

挑選一格書架
當作畫框

No.
9

挑選一格書架的空間作為畫框,並在其中裝飾插花作品。為了配合書櫃的厚重感,特意選用看起來像上了多層油畫顏料般的深沉系配色。 ＊天人菊・地中海莢蒾等 花／片岡

裝飾置物架時須注意的事項

1　須挑選與置物架中的物品等,顏色及風格能相互配合的花材與裝飾方法。

2　尺寸以放入架上不會感到擁擠的大小為佳。

3　若置物架的空間有限,也可以設計成以掛鉤掛於架上裝飾的作品。

Flower for Shelf

可以插花的
迷你花環

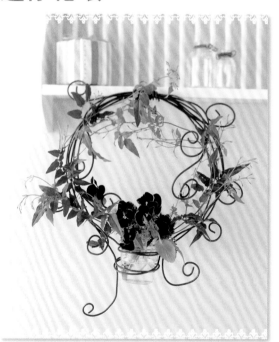

No.
10

即使架上已占滿了空間,但只要以吊掛的方式掛於架緣,便能作出花朵的裝飾空間。以藤蔓類植物編成綠色花環後,再於下方點綴三色堇!此作品的底部須裝上小玻璃杯以便提供花朵水分;花材則須選擇較輕的花,以免花環過重而掉落。 ＊三色堇・多花素馨 花／森(美)

窗邊

裝飾窗邊時須注意的事項

1　若是光線充足的窗邊，
　　須選擇具透明感的美麗花材。

2　可選用平面面積較大的花器盛水，
　　窗外的光線反射在水面上也非常漂亮。

3　日照若太強，花朵容易萎軟，
　　水也易腐臭；炎熱時期不適合放置。

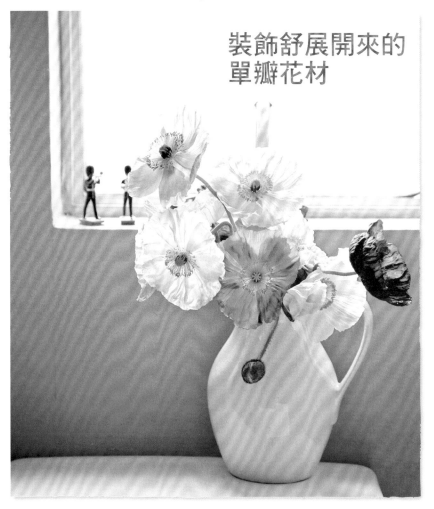

裝飾舒展開來的
單瓣花材

No.
11

在明亮的窗櫺邊可以發現非常多的美麗
花顏；春天可以觀賞罌粟花，初夏則能
欣賞風鈴花。請試著選用花瓣較薄的花
材完成作品吧！在陽光下閃耀的花瓣
上，纖細的紋路一目瞭然，這樣的景色
真的很美喲！＊罌粟花　花／川村

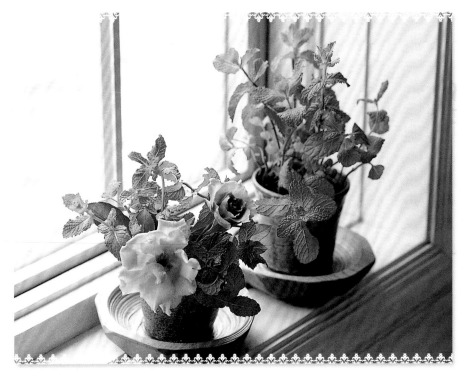

細心栽培並待其長成後
再分送給小花

No.
12

陽光充足的窗邊是栽培植物的最佳場
所。請試著在種植香草植物的同時，順
便將盆栽中的葉與花剪下，插出盆栽風
情的作品吧！甫摘下的嫩葉也可以泡
茶，非常實用喔！＊玫瑰・薄荷　花
／青木

歡迎光臨・招來人氣 & 幸福的
玄關

排列著
色彩明亮的器皿

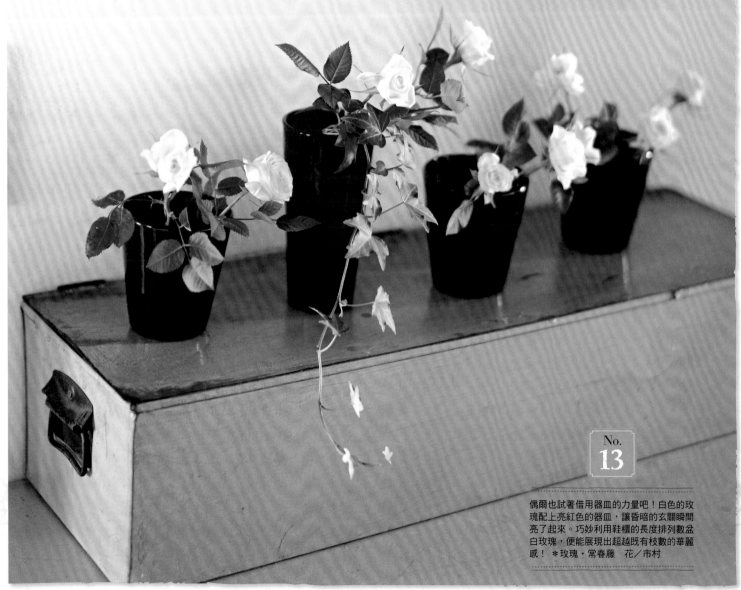

偶爾也試著借用器皿的力量吧！白色的玫瑰配上亮紅色的器皿，讓昏暗的玄關瞬間亮了起來。巧妙利用鞋櫃的長度排列數盆白玫瑰，便能展現出超越既有枝數的華麗感！ ＊玫瑰・常春藤　花／市村

No.
13

鞋櫃

從低矮結構中緩緩伸展出的悠然曲線

裝飾鞋櫃時須注意的事項

1　玄關為一家的顏面，因此鞋櫃上方的裝飾也須擁有個人風格。

2　作品高度須適中，以便展現美麗的部分；也須考慮到開門時是否會擋到花。

3　使用底部平穩的花器插花，以免撞到翻倒。

Flower for Shoe Shelf

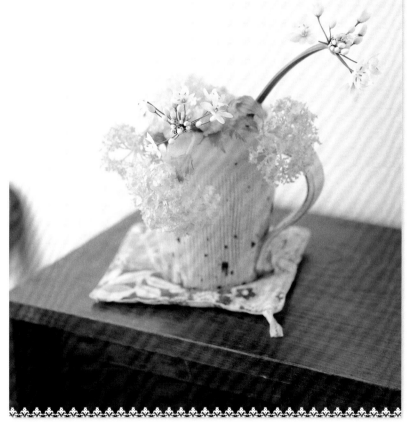

讓鮮豔又芳香的玫瑰迎接你的歸來

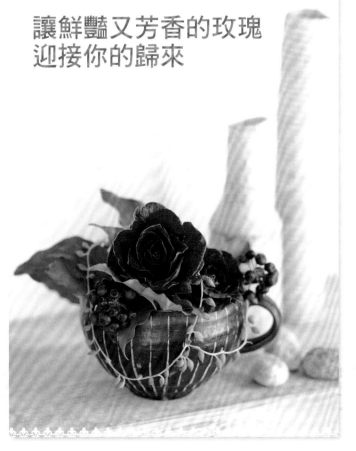

No. 14　若早晨出門時目送自己的是一盆清爽的鮮花，就能以美好的心情迎接忙碌的一天。因此，在玄關裝飾花朵盆栽是為了自己也為了心愛的家人。藉著從綠色花萼中斜斜向外伸展的一枝白色小花，將快樂的心情傳遞給每個人吧！ ＊雪球花‧蔥花　花／井出（綾）

No. 15　鞋櫃上方的白色壁面可以襯托各種色彩，但若想營造出華麗感，就試著選用顏色鮮豔的花材吧！兩朵紅色的玫瑰只露出了上方的花顏，黑色花器使作品的印象更為深刻。 ＊玫瑰‧台灣常春藤果等　花／井出（綾）

17

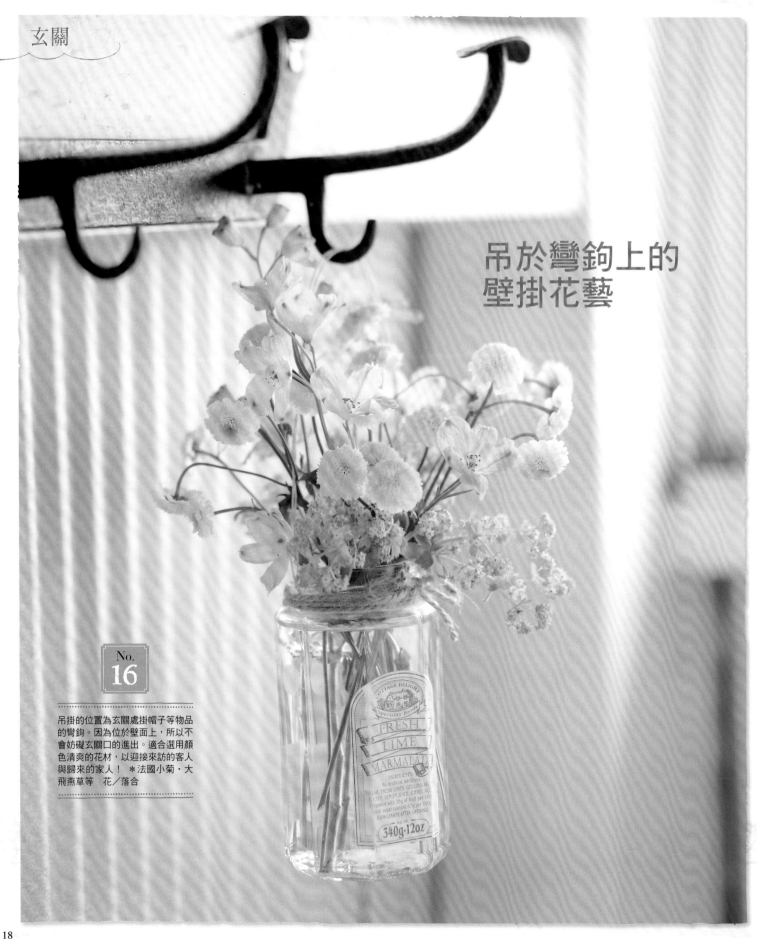

吊於彎鉤上的
壁掛花藝

No.
16

吊掛的位置為玄關處掛帽子等物品
的彎鉤。因為位於壁面上，所以不
會妨礙玄關口的進出。適合選用顏
色清爽的花材，以迎接來訪的客人
與歸來的家人！＊法國小菊・大
飛燕草等　花／落合

牆壁

裝飾牆壁時須注意的事項

1 有掛置與懸吊等方式。因為空間小所以要盡量利用壁面。

2 牆壁是什麼顏色？選用與牆壁相互映襯的花色。

3 挑選較輕的花器與花材，水量少放一些，以免過重而掉落。

Flower for Wall

輕輕搖擺的愉悅感
迷人的小花裝飾

No.
17

每回開關門時都會輕輕發出喀啦喀啦聲響的窗飾，懸掛花器的支撐架則是平日使用的衣架。滿滿的小花隨著從玄關吹進的風輕輕搖擺，向來客點頭致敬！
＊雪絨花・奧勒岡　花／小木曾

19

寢室

線條柔軟的蝶狀花營造優雅氣質

No.
18

早晨睜開雙眼時，希望映入眼簾的是色調柔和的蘭花。文心蘭的花莖線條柔美，蝶形的花朵飛舞其上，整體花姿極為優美！將文心蘭插入茶色玻璃瓶中再裝飾於床邊，讓你慢慢享受花朵的美麗容顏。＊文心蘭　花／並木

裝飾寢室時須注意的事項

1. 挑選讓人放鬆的顏色＆香氣等，表情豐富的花材。

2. 挑選耐久的花材，從早到晚都能看到美麗的花朵。

3. 夢中不小心翻倒就糟了！預防的措施也很重要！

Flower for Bedroom

No. 19

具有令人放鬆的香氣與亮光的精油蠟燭。要不要試著在蠟燭旁圍上一圈花環呢？花材特意挑選藍色與綠色的配色，讓疲憊的眼睛得以休息。 ＊日本藍星花・法國小菊等　花／落合

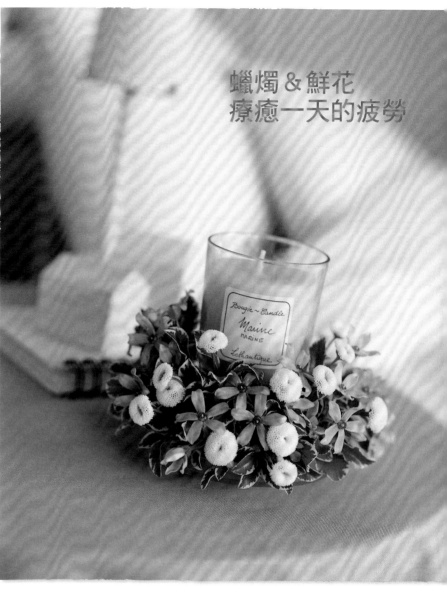

蠟燭＆鮮花
療癒一天的疲勞

以一枝芳香的玫瑰
作成怡人的香袋

No. 20

將充滿清爽感的芳香紫玫瑰，包裝成能夠療癒精神疲倦的花香袋；就寢時放在睡床一旁，便瞬間充滿了浪漫的氣息！因為是以內衣收納袋製成包裝花束的小口袋，因此也無漏水之虞！ ＊玫瑰等花／三吉

洗臉台&化妝室

1 體積要小,以免妨礙到洗臉刷牙的空間。

2 留意配色與花香,須營造出清爽乾淨感。

3 因為與洗澡間相鄰,所以要挑選不易因蒸氣而菱軟的花材。

Flower for Lavatory

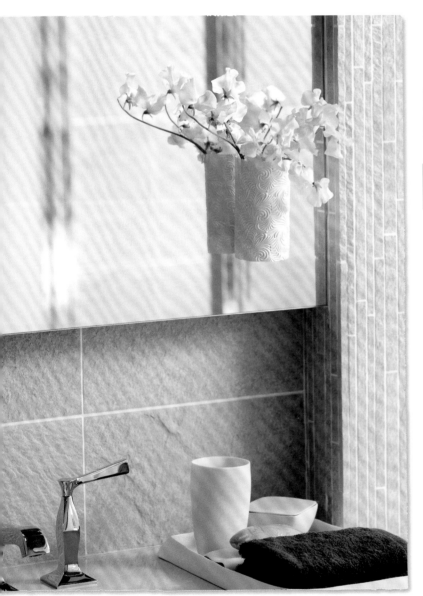

固定於鏡子上 照映出鮮花身影

No. 21

選用輕質的花材與花器,再以吸盤吸於鏡子上。少量的花材藉由鏡子映出倒影,看起來便較有分量感!推薦選用能夠提振精神的粉紅色系花材;例如春天就可以選用具有清香的香豌豆花。 ＊香豌豆花 花／勝田

迷你編織籃中的 低矮小花

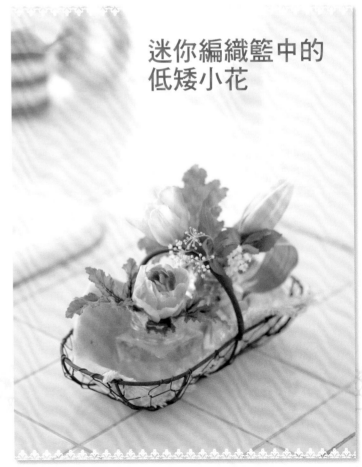

No. 22

將原本插於空瓶中的小花束放入鐵絲編織籃中。因為是鐵絲製的提籃所以不須擔心弄濕。將肥皂也一起放入提籃,讓皂香和花香混合似乎也很不錯。 ＊鬱金香・小手毬等 花／井出（綾）

於玻璃杯中插入數枝
當季的枝材作裝飾

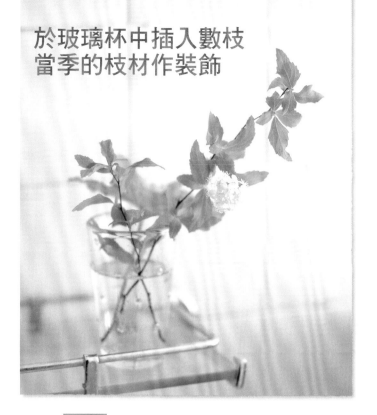

掉落也不須擔心
的花器

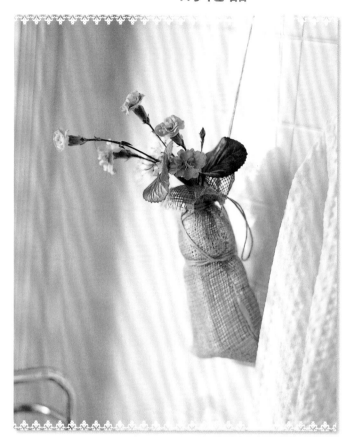

No. 23
隨興地於玻璃杯中插入枝材當作裝飾時,也須注重保鮮!成簇的白色小花和綠葉的搭配組合;以散發著清涼香氣的綠葉,襯托出僅有的一枝白色水嫩小花。 ＊小手毬・天竺葵　花／井出(綾)

No. 24
因為通常在洗臉台附近都會以赤腳行走,所以改用不會破碎的花器也是一種貼心。吊掛於牆上的麻布袋裡,是盛水用的保特瓶。請選擇較輕的花材喔!＊康乃馨等　花／細沼

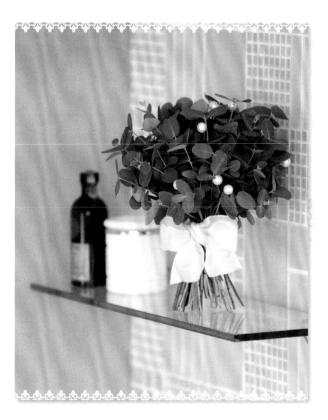

將乾燥的枝葉綁成
美麗的花束

No. 25
要不要試著將乾燥的尤加利葉綁成花束裝飾呢?乾燥花束不須換水,淡淡的清香還能代替芳香劑喔!將尤加利葉綁成能夠置於狹小置物架上的花束後,再隨意地點綴些白色珍珠……　＊尤加利　花／村上

廚房

打造出以好心情作料理的環境

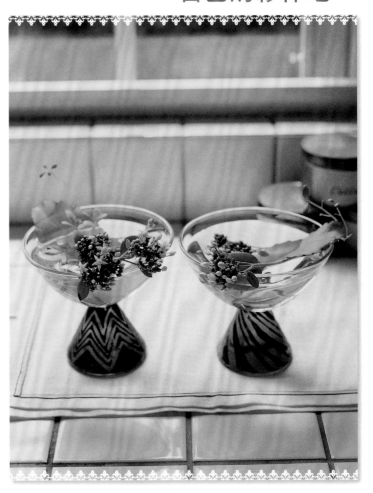

將熱帶植物當作
自己的夥伴吧！

裝飾廚房時須注意的事項

1 選擇不會妨礙料理動線的
裝飾方法。

2 因為廚房內會充滿蒸氣與熱氣，所以須選
用熱帶植物等耐熱花材並加強耐熱措施。

3 選用可食用的香草植物，既實用又符合廚
房氛圍。

Flower for Kitchen

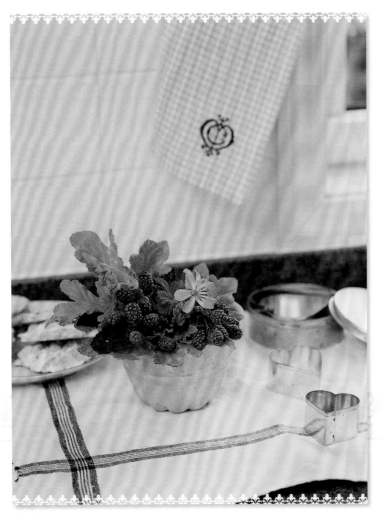

No. 26　因為廚房容易充滿熱氣，所以選擇熱帶植物
較為合適。例如，可以選用插在水中便能發
芽、屬於多肉植物的落地生根。試著在花器
裡裝滿水後，放在窗邊栽培看看吧！＊落
地生根等　花／青木

滿滿一盆的
香草植物

No. 27　插在果凍模型中的是散發著淡淡清香的香草植
物花葉及果實。因為香草植物可以製作料理，
所以與廚房的環境非常融合。在料理的過程
中，摸摸香草的嫩葉讓自己恢復精神吧！＊
天竺葵・黑莓　花／三吉

餐廳 No.4 須讓每個角度都能看到主花三色堇

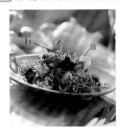

a 三色堇	50日圓×6枝=300日圓
b 金合歡	400日圓×1枝=400日圓
Total	700日圓（約為NT$208）

✢ Arrange Point ✢

為了突顯主花，須將金合歡的葉子去除並放入花器中，整理成小山丘狀（請參考圖片）。配合座位人數和場所將三色堇隨意地散置於四面或三面。紫色較濃的花則盡量藏在內側。

花／片岡 攝影／中野

餐廳 No.5 不同高度＆大小的花器讓作品更有律動感

a 玫瑰（Emira）	400日圓×1枝=400日圓
b 紅葉李	400日圓×1枝=400日圓
Total	800日圓（約為NT$236）

✢ Arrange Point ✢

全部的花材只有多花型玫瑰和紅葉李各一枝。在桌旗上排放數個小玻璃皿，再將花材剪短後插入。重點是選用不同高度和形狀的器皿，花朵的高度和分量也會隨之變化，自然便會產生律動感。只盛著果實的小玻璃盤則讓作品多了焦點，不再單調。宴客時，將裝飾的花朵包裝成小花束送給來賓當作紀念也不錯喔！

花／渋沢 攝影／山本

客廳 No.6 一枝細長的枝材展現出彎曲的躍動感

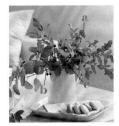

a 藍莓	400日圓×1枝=400日圓
b 加拿大唐棣	250日圓×1枝=250日圓
c 紅懸鉤子	300日圓×1枝=300日圓
Total	950日圓（約為NT$279）

✢ Arrange Point ✢

坐在地上時能享受枝芽垂逸的風情，由上往下則看見綠枝緩緩伸展、充滿生命力的模樣！面向矮桌中央延伸的綠色枝材細長且彎曲，使作品與矮桌呈現出融合的整體感。並使用3種具有美味果實的枝材。

花／並木 攝影／落合

客廳 No.7 以小小的火龍果固定纖細的花莖

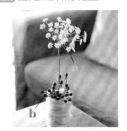

a 蕾絲花	150日圓×1枝=150日圓
b 火龍果	250日圓×2枝=500日圓
Total	650日圓（約為NT$191）

✢ Arrange Point ✢

蕾絲花外型特殊，花莖纖細且在頂端呈放射狀，花梗上長有白色小花。處理此類花材時，可在花器瓶口插入火龍果以固定，如此便能使花材挺立於中央。花器則是以毛線纏繞於咖啡空罐外側製成。

花／增田 攝影／落合

客廳 No.8 遮蓋另一花材底部的大理花具有繁複的華麗色調

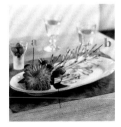

a 大理花（真心）	400日圓×1枝=400日圓
b 星果鳳梨	500日圓×1枝=500日圓
c 香龍血樹	200日圓×1枝=200日圓
Total	1100日圓（約為NT$323）

✢ Arrange Point ✢

「從沒看過這樣的花！」以令人驚艷的稀有花材吸引客人目光！將星果鳳梨橫置於橢圓瓷盤中，以便欣賞花梗上的大量小花。將香龍血樹葉分半打成蝴蝶結裝飾於星果鳳梨的花朵底部，加上一朵大理花。大理花本身具有微妙的漸層色，可與星果鳳梨的特殊色彩互相混合，繪製出一幅美麗的花卉彩圖。為了盡情享受鮮豔色彩，建議選用白色瓷盤！

花／三吉 攝影／落合

客廳 No.9 細長的線形枝材須先以橡皮筋固定

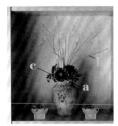

a 天人菊	150日圓×2枝=300日圓
b Golden Cascade	300日圓×1枝=300日圓
c 地中海莢蒾	350日圓×1枝=350日圓
Total	950日圓（約為NT$279）

✢ Arrange Point ✢

先將地中海莢蒾分切成單枝後分散插於各處，再將天人菊插於貼近瓶口的位置。Golden Cascade須先以橡皮筋固定下方，展開的線條便會較為美觀。另外，將天人菊的花瓣取下也能當作另種裝飾。

花／片岡 攝影／中野

客廳 No.10 於花環下方置入可插花的迷你玻璃杯

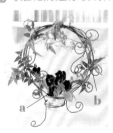

a 三色堇	50日圓×8枝=400日圓
b 多花素馨	250日圓×2枝=500日圓
Total	900日圓（約為NT$266）

✢ Arrange Point ✢

試著為小小的三色堇作出棲身之所吧！先將數條鋁線綑紮成一束並彎摺成圓形作出花環支架，再將各處鋁線頭稍微捲一下，作出可愛的捲曲。接著在花環下方作出能夠放置玻璃杯的支架，便完成基本的架構了。若將綠色的藤蔓與三色堇同時插入水中再繞至花環上，便能維持較久的時間；還可以替換各種顏色的三色堇，享受不同色彩的花環！

花／森（美） 攝影／落合

客廳 No.11 盛開時具分量感搭配沉穩花器

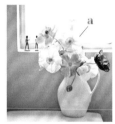

a 罌粟花	80日圓×10枝=800日圓
Total	800日圓（約為NT$236）

✢ Arrange Point ✢

被長滿了纖毛的花萼所包覆的罌粟花小花苞，插入瓶中後過不久便會長出花瓣，緊接著會綻放成令人驚艷的碩大花朵。因此，若是插入瓶中時仍為花苞，便稍微留出間隙使花朵有足夠的空間開花。儘管罌粟花的花瓣較薄，但是開花後看起來卻分量十足！其中一個重點是若罌粟花的枝數較多，便須選用較重且外型沉穩、安定的花器，以便取得與花材的平衡感。

花／川村 攝影／山本

客廳
No.12 與赤瓦陶相似的茶杯中插入美麗的玫瑰

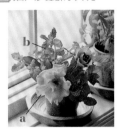

a	玫瑰	200日圓×2枝=400日圓
b	薄荷(盆)	400日圓×1鉢=400日圓
Total		800日圓（約為NT$236）

✳ Arrange Point ✳

以茶杯作為花器，自盆栽中摘下薄荷與玫瑰一同插入茶杯裡。特意挑選燒締器皿，以仿造花盆的質感。插入花材前，須先將鋁線摺成球狀再置於花器中，如此便能將既輕又細的花莖固定在想要的高度和方向了。

花／青木　攝影／中野

玄關
No.13 善用特價的花束&1枝常春藤

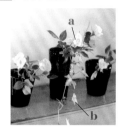

a	玫瑰	1000日圓×1束=1000日圓
b	常春藤	200日圓×1枝=200日圓
Total		1200日圓（約為NT$354）

✳ Arrange Point ✳

紅色玻璃杯與白色玫瑰的組合讓玄關為之一亮！其實是將市面販售的玫瑰花束拆散後再重新配置而成，此即為升級插花高手的捷徑。花束不但比單枝購買來得划算，而且內有多枝同種花材，方便作出不同的作品，因此不要錯過當季的花束喔！將玫瑰花分別插入各玻璃杯中後，再隨意地點綴上常春藤等藤蔓類植物以增加動感，使作品呈現出輕快、活潑的氣氛！

花／市村　攝影／落合

玄關
No.14 讓花器襯托出花莖特殊的曲線美

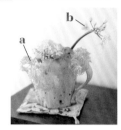

a	雪球花(小)	450日圓×1枝=450日圓
b	蔥花	200日圓×2枝=400日圓
Total		850日圓（約為NT$251）

✳ Arrange Point ✳

花器為陶瓷壺，有點矮胖的造型是此作品的重要元素。因為矮胖的花器放在狹長形的鞋櫃上較為穩固，所以蔥花也能盡情地向外伸展。待蔥花長長後，花莖獨特的彎曲線條又能營造出另一種風情。壺口插滿雪球花後，其中斜插入一枝蔥花，再於蔥花底部較低的位置插上第二枝蔥花。具有分量感的穗狀花與花莖線條具有獨特風情的花材，如此方便的組合請一定要記起來喔！

花／井出(綾)　攝影／落合

玄關
No.15 分切果實與葉片充分運用花材

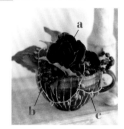

a	玫瑰（Dramatic Rain）	350日圓×2枝=700日圓
b	台灣常春藤果	200日圓×1枝=200日圓
c	綠之鈴	150日圓×1枝=150日圓
Total		1050日圓（約為NT$310）

✳ Arrange Point ✳

黑色果實為玫瑰增添了厚重感，綠色的葉片則水嫩光亮極為美麗。因此，可試著將葉片進行分切，再與果實一起插入花器中以支撐玫瑰。綠之鈴則垂懸於花器外側，讓花器襯托出綠色的果實。

花／井出(綾)　攝影／落合

玄關
No.16 空瓶上纏繞鐵絲作成懸掛式花器

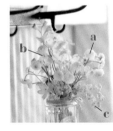

a	法國小菊	200日圓×1枝=200日圓
b	大飛燕草	250日圓×1枝=250日圓
c	斗蓬草	200日圓×1枝=200日圓
Total		650日圓（約為NT$191）

✳ Arrange Point ✳

於玻璃瓶的瓶口繞上幾圈鐵絲後，往上彎出提把，便能瞬間作出懸掛式花器。試著將法國小菊的花莖修剪得稍長並插滿玻璃瓶，以便每個角度皆能看到歪歪倒向一方綻放的白色可愛小菊花。

花／落合　攝影／落合

玄關
No.17 色彩繽紛的毛氈布讓心情格外愉悅

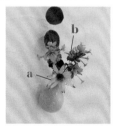

a	雪絨花	250日圓×2枝=500日圓
b	肯特奧勒岡	250日圓×2枝=500日圓
Total		1000日圓（約為NT$295）

✳ Arrange Point ✳

透明釣魚線串起七彩巧克力風的圓毛氈布、衣架與小陶瓶；線頭部分則以串珠工藝中常用的擋珠固定。將小花分切後插入各個花器中，再於各處放上裝飾品即可。

花／小木曾　攝影／中野

寢室
No.18 利用玻璃瓶的高度強調花莖的柔美

a	文心蘭	300日圓×3枝=900日圓
Total		900日圓（約為NT$266）

✳ Arrange Point ✳

裝飾床頭櫃的花材為淡色調的文心蘭；每一朵小花中皆融入了可愛的粉紅色與黃色之外，還有獨特的蝴蝶花形！為了襯托出每一小朵蘭花的柔美，特意選用茶色的玻璃瓶作為插花器皿。在將花材分插至各花器時，若能加上瓶身較高的花器，便可突顯出花莖的優美線條。

花／並木　攝影／落合

寢室
No.19 製作隔熱底座以免使花受熱

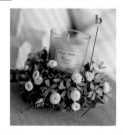

a	藍星花	200日圓×1枝=200日圓
b	法國小菊	200日圓×1枝=200日圓
c	斑葉海桐	200日圓×1枝=200日圓
Total		600日圓（約為NT$177）

✳ Arrange Point ✳

為了使吸水海綿具有穩定的重量感，所以須挖空中央部分只留下底部。如此便能避免花材受熱，底盤也很穩固。接著將分切成細枝的斑葉海桐圍繞於海綿的外側以遮住底座；再將其餘花材分散插於各處即可。

花／落合　攝影／中野

寝室

No. 20 香氣濃郁的玫瑰香袋
不要忘了保水動作！

a	玫瑰（Jardin Parfume）	
	600日圓×1枝=600日圓	
b	地中海莢蒾	
	350日圓×1枝=350日圓	
Total	950日圓（約為NT$279）	

✴ Arrange Point ✴

將花材綁成花束後放入內衣收納袋內製成玫瑰香袋。僅管是夜間的短暫奢侈享受也須保持花束的水分，以免花朵快速凋零。須先在花莖的切口處包上沾濕的紙巾再放入塑膠袋中，並以膠帶封蓋開口，這道手續即稱為保水。因香袋風格的作品相當輕巧，所以也可以吊掛於壁面上。在充分享受花香的隔日，再將花材改插於花器中當裝飾吧！

花／三吉 攝影／落合

洗臉台・化妝室

No. 21 鏡面上的花器為寶特瓶
花材也須選擇輕質小花

a	香豌豆花	150日圓×5枝=750日圓
Total		750日圓（約為NT$221）

✴ Arrange Point ✴

將寶特瓶上方部分切除後，貼上漂亮的紙材，再吸附於鏡面上當作花器。此處使用的吸盤為載重量300g的。花材只有香豌豆花，花莖須修剪得與瓶身同高以便完全隱於瓶中。須注意的重點為水量要少，並選用輕質的花材。

花／勝田 攝影／中野

洗臉台・化妝室

No. 22 將明朗的顏色與香氣
插入小巧玻璃瓶中！

a	鬱金香	200日圓×3枝=600日圓
b	小手毬	400日圓×1枝=400日圓
c	天竺葵	
		250日圓×1枝=250日圓
Total		1250日圓（約為NT$369）

✴ Arrange Point ✴

在鐵絲籃中排入數個迷你小瓶，並以天竺葵的綠葉襯托出鬱金香澄淨的色澤。清爽的顏色正是適合洗臉台的最佳色調。鬱金香的葉片也可剪下當作葉材加以利用。

花／井出（綾） 攝影／落合

洗臉台・化妝室

No. 23 將插花所剩的枝材
分送給別處吧！

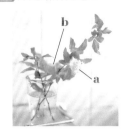

a	小手毬	400日圓×1枝=400日圓
B	天竺葵	250日圓×1枝=250日圓
Total		650日圓（約為NT$191）

✴ Arrange Point ✴

在簡便的玻璃杯中隨興插入些許當季花草，花材只需數枝，因此可以利用手邊剩餘的材料。枝材通常會經過修整後再進行插花，因此可以試著將剪下來的小段花，放在洗臉台當作裝飾！搭配的綠葉為天竺葵，一觸碰便會沾上其獨特的玫瑰與薄荷香；以香草植物為當季的枝材增添清香，使作品充滿了潔淨感！

花／井出（綾） 攝影／落合

洗臉台・化妝室

No. 24 洗臉台的濕度較高
以易乾的麻布包裝

a	康乃馨	250日圓×2枝=500日圓
b	蔥花	200日圓×2枝=400日圓
c	銀荷葉	50日圓×2枝=100日圓
Total		1000日圓（約為NT$295）

✴ Arrange Point ✴

鄰接浴室的洗臉台濕度較高，因此選用較易乾燥的麻布包裝寶特瓶。上方紮綁麻布的吊繩也為麻繩。插花時須先插入康乃馨，之後再將其餘花材插於瓶口附近。

花／細沼 攝影／中野

洗臉台・化妝室

No. 25 以分切後的枝材紮出
小巧飽滿的花束

a	尤加利	200日圓×3枝=600日圓
Total		600日圓（約為NT$177）

✴ Arrange Point ✴

分量大且分枝多的尤加利，只需3枝便能紮成可愛的花束。試著將尤加利分切成長度相當的枝材，再紮成可置於置物架上的小型花束吧！完成後於支點打上白色的蝴蝶結緞帶，並以黏著劑將珍珠分散黏貼於各處葉上；但為了保持清爽感不可黏得過多，在各處若隱若現的分量最為恰當！

花／村上 攝影／中野

廚房

No. 26 以熱帶植物落地生根
固定花莖

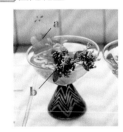

a	落地生根（葉生）	
		250日圓×3枝=750日圓
b	長壽花	200日圓×1枝=200日圓
Total		950日圓（約為NT$279）

✴ Arrange Point ✴

長壽花擁有飽滿可愛的星形花朵，將整株落地生根浸泡於水中，並夾住長壽花以固定。落地生根外型扁平，在淺底的花器中也能固定花莖較短的花材，是極為便利的葉材。可隨時更換配花，享受各種不同組合的樣貌！

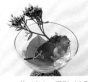

花／青木 攝影／中野

廚房

No. 27 在果凍模型中放入
滿滿的莓果＆香草

a	天竺葵	
		250日圓×3枝=750日圓
b	黑莓	250日圓×1枝=250日圓
Total		1000日圓（約為NT$295）

✴ Arrange Point ✴

選用能與廚房融合的花器，只要能盛水便能作為花器，因此也推薦使用各種調理用具，範例中的果凍模型即為一例！不但能與廚房環境融合，且形狀矮平不須擔心被打翻。粉紅色花朵為天竺葵的花；為了避免僅有的一朵小花被綠葉淹沒，因此須將黑莓分切成小短枝作成底座，以便讓小花能夠向上伸展。

花／三吉 攝影／落合

修剪・綑紮・排列

妙用少量花材的
黃金技巧

預算少時，能夠購買的花量的確有限，

但讓花朵完全發揮魅力，或魅力減半，則全憑技巧了！

不過，其中的技巧是不是相當困難呢？

請放心，本篇介紹的修剪・綑紮・排列

是各種花藝作品的基礎技術，初學者也絕對OK喔！

Three Golden
Techniques

熟練3種
簡單技巧

綑紮…*p.34*

小型花朵要如何處理呢？紮成一束
後看起來便像是一朵大型花朵！

修剪…*p.30*

該剪花莖的哪個位置呢？憑著剪切
的位置，花臉會瞬間變得更美！

排列…*p.38*

可將花材排列於花器的邊緣或橫向
排放。學習同時享受花臉與整體美
的花藝技巧！

修剪

將多花型花材分切 便能成為插花時的好幫手

1枝花材便能分切成出多朵小花的多花型花材，
是少量插花時不可或缺的幫手！
分切的方式很多，最簡單的即為下方介紹的——
直接將花梗與花朵一起剪短。

✦ 製作流程 ✦

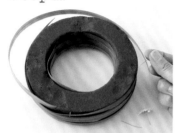

Step 1

使用環狀吸水海棉。先以春蘭葉一葉一葉地包裹海綿的外側，並以蕾絲花的花莖固定兩端。

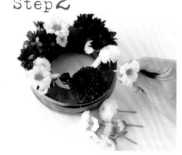

Step 2

所有花材由花梗分叉處剪成單朵小花。先將紅色菊花插於3個定點後，再於其間插滿白色和黃色菊花以遮住底座。

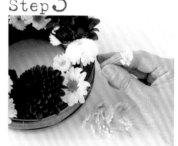

Step 3

以蕾絲花補滿菊花間的空隙。以底座的內側及外側為中心，將數根蕾絲花整成一束後再插入以填滿空隙。

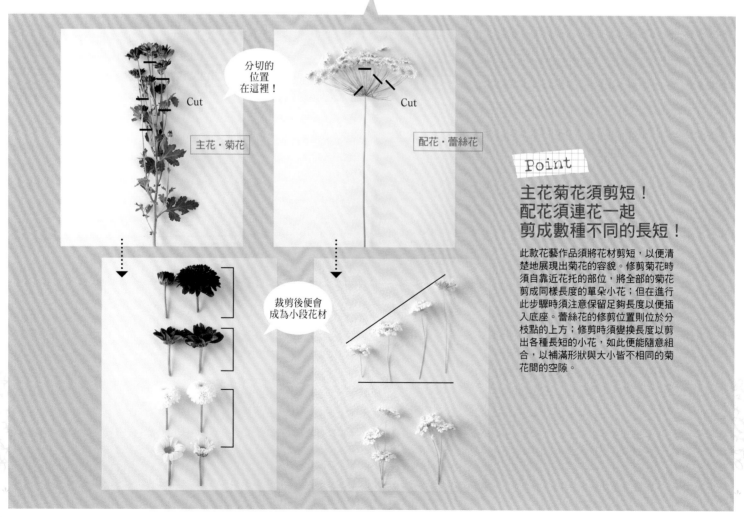

分切的位置在這裡！

Cut

主花‧菊花

Cut

配花‧蕾絲花

裁剪後便會成為小段花材

Point

主花菊花須剪短！ 配花須連花一起 剪成數種不同的長短！

此款花藝作品須將花材剪短，以便清楚地展現出菊花的容貌。修剪菊花時須自靠近花托的部位，將全部的菊花剪成同樣長度的單朵小花；但在進行此步驟時須注意保留足夠長度以便插入底座。蕾絲花的修剪位置則位於分枝點的上方；修剪時須變換長度以剪出各種長短的小花，如此便能隨意組合，以補滿形狀與大小皆不相同的菊花間的空隙。

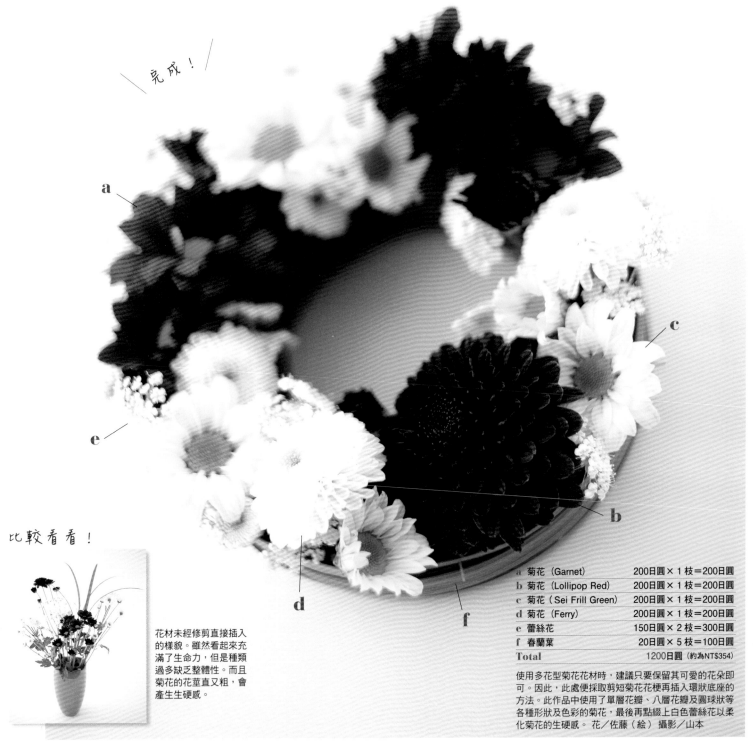

No.
28
圓圓的小花&輕柔的小花
可愛的花臉布滿了圓形底座！

完成！

a

e

c

b

d

f

比較看看！

花材未經修剪直接插入
的樣貌。雖然看起來充
滿了生命力，但是種類
過多缺乏整體性。而且
菊花的花莖直又粗，會
產生生硬感。

a	菊花（Garnet）	200日圓×1枝＝200日圓
b	菊花（Lollipop Red）	200日圓×1枝＝200日圓
c	菊花（Sei Frill Green）	200日圓×1枝＝200日圓
d	菊花（Ferry）	200日圓×1枝＝200日圓
e	蕾絲花	150日圓×2枝＝300日圓
f	春蘭葉	20日圓×5枝＝100日圓
Total		1200日圓（約為NT$354）

使用多花型菊花花材時，建議只要保留其可愛的花朵即
可。因此，此處便採取剪短菊花花梗再插入環狀底座的
方法。此作品中使用了單層花瓣、八層花瓣及圓球狀等
各種形狀及色彩的菊花，最後再點綴上白色蕾絲花以柔
化菊花的生硬感。花／佐藤（繪）攝影／山本

剪短花梗！從花苞到盛開的花朵皆可運用

一枝多花型的玫瑰上有各種型態的花，有花苞也有已經盛開的花朵。無論是何種型態的花都非常美麗，要不要試著將它們全部剪短看看呢？

✢ 製作流程 ✢

Step **1**

先從裝飾花器開始。以歐根紗材質的緞帶包裹花器側面，並於花器提把處打上蝴蝶結作成可愛的重點裝飾。

Step **2**

將玫瑰剪成小段的單朵花後，與康乃馨平均排列於花器中，再於其間點綴些許初雪草和玫瑰葉即可。

完成！

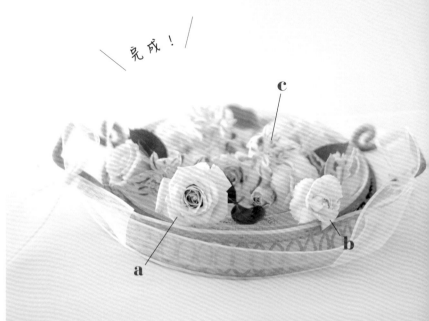

c

a

b

No. 29 是否像極了輕軟蓬鬆的棉花糖？剪短後，小花苞也會開花了

比較看看！

雖然未經修剪、直接插入瓶中的玫瑰充滿了自然風情，但是因為所有的花朵皆互相重疊在一起，如此便無法徹底發揮出，同一枝花材中各種不同開花程度的花朵魅力。

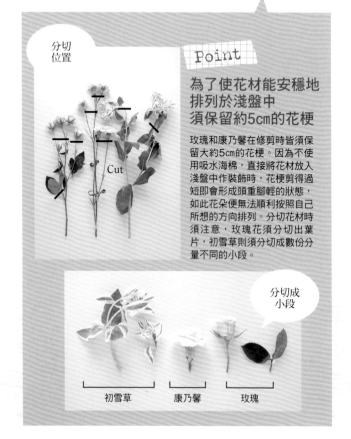

分切位置

Cut

Point

為了使花材能安穩地排列於淺盤中須保留約5cm的花梗

玫瑰和康乃馨在修剪時皆須保留大約5cm的花梗。因為不使用吸水海棉，直接將花材放入淺盤中作裝飾時，花梗剪得過短即會形成頭重腳輕的狀態，如此花朵便無法順利按照自己所想的方向排列。分切花材時須注意，玫瑰花須分切出葉片，初雪草則須分切成數份分量不同的小段。

分切成小段

初雪草　　康乃馨　　玫瑰

a 玫瑰（Majolika）	500日圓×1枝＝500日圓
b 康乃馨（Light Pink Tessino）	
	250日圓×1枝＝250日圓
c 初雪草	200日圓×1枝＝200日圓
Total	950日圓（約為NT$279）

將花梗剪短可產生放大花朵的效果，如此一來，柔和的淡色系花朵看起來便更加柔美。另外，看得見花瓣顏色的花苞在將花莖剪短後，開花率也會相對提高。最後再以帶白色斑點的初雪草遮住花梗即可。　花／渡辺　攝影／山本

剪出主花的高低落差
讓漸層感UP！

某些花材以全部剪短的方式處理反而會使其魅力減半，最具代表性的即為向日葵！保留長花莖的花材以及痛快剪短的花材，藉由高低的變化即能完成一盆能夠使花朵盡情舒展，且擁有豐富表情的插花作品。

No. 30 同時享受宛如太陽般的花容
以及不斷生長的生命力

✤ **製作流程** ✤

Step 1

先於花器口周圍插入短小的繡球花，可協助固定其他花材。接著插入花莖最長的向日葵以確立整體的高度，再一邊觀察平衡感一邊插入其餘的花材。

Step 2

花朵四周充滿了躍動感的斑春蘭葉。以小刀輕輕刮捲葉片並以鐵絲支撐住莖部，待插入花器後再使葉片從花器杯口自然向外垂落。

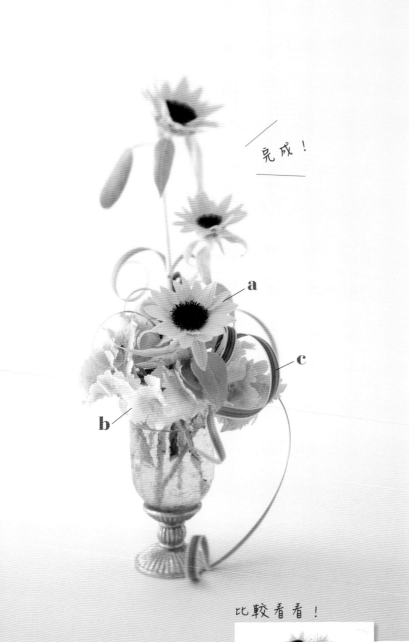

完成！

比較看看！

嘗試不經修剪直接插入花器中的模樣。雖然簡單地便展出向日葵的朝氣，但是花朵會互相遮住彼此而消弱了美感。

a 向日葵	200日圓×3枝	＝600日圓
b 繡球花(小)	350日圓×1枝	＝350日圓
c 斑春蘭葉	20日圓×5枝	＝100日圓
Total		1050日圓（約為NT$310）

主花為面向太陽生長的向日葵。挺立的身影重疊在居高臨下的單枝向日葵上；保留較長的花莖便能欣賞到花托微微傾斜的模樣；相對在較低的位置插上1至2枝的向日葵，除了能營造出漸層的美感之外，也能使整體作品較為穩定。

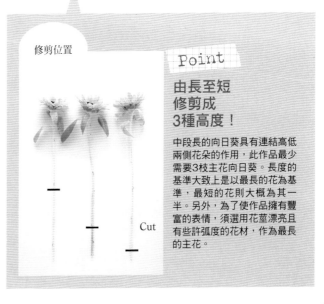

修剪位置

Point

由長至短
修剪成
3種高度！

中段長的向日葵具有連結高低兩側花朵的作用，此作品最少需要3枝主花向日葵。長度的基準大致上是以最長的花為基準，最短的花則大概為其一半。另外，為了使作品擁有豐富的表情，須選用花莖漂亮且有些許弧度的花材，作為最長的主花。

Cut

技巧 2
綑紮

以螺旋形紮成花束
便能輕鬆增加分量感！

進行插花作品時，一定也要善加運用綁紮的技巧。
將花莖以螺旋狀排列並紮綑成束的手法即稱為螺旋形，
此方式可使花莖自然向外擴張，進而增加分量感。

✤ 製作流程 ✤

Step 1

此次的花器為木桶，木桶中須放入碗以便盛水。繡球花則須修剪成適合製作手綁花的長度。

Step 2

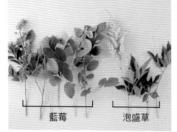

藍莓　　泡盛草

將藍莓樹枝修剪成相同的長度，泡盛草切分成花與葉；盡量活用每枝花材的各部位不要浪費。

Step 3

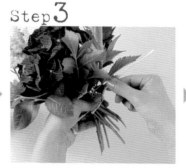

以藍莓樹枝作為骨架，再將所有花材以螺旋狀的順序排列紮綑成束。看起來很困難？依照下方說明的順序製作就會變得很簡單！

Step 4

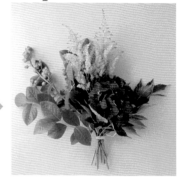

以拉菲草綁住支點。因為在綁花時花莖皆朝同一方向排列，所以可以很方便地調整花的位置。

Point

固定一點，並朝相同的方向以斜向交叉的方式疊上花莖

其實螺旋形的綁花方式意外地簡單；只須找出重疊花莖的定點（支點），再轉動花束依序疊上各式花材即可。較須留意的部分是須朝相同的方向重疊花莖，如此在紮成花束後也能方便調整高度。因為若在中途以反方向疊放花莖，在上下調整花朵高度時便會因莖部糾結而無法調整。

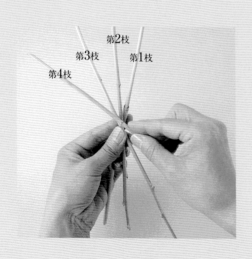

第2枝
第3枝　　第1枝
第4枝

實際動手試試看…

1

一開始須以藍莓樹枝組合成花束的大致架構。首先，先拿1枝藍莓。

2

於第1枝藍莓上方斜向交叉疊上第2枝藍莓，接著再以相同方向（左上右下）疊上第2枝、第3枝藍莓。

3

在兩枝藍莓中加入泡盛草，方向須與藍莓一樣以左旋的方式排列。

4

最後於中央插入繡球花以補滿空間；此時花莖的插入方向與角度也不可改變。

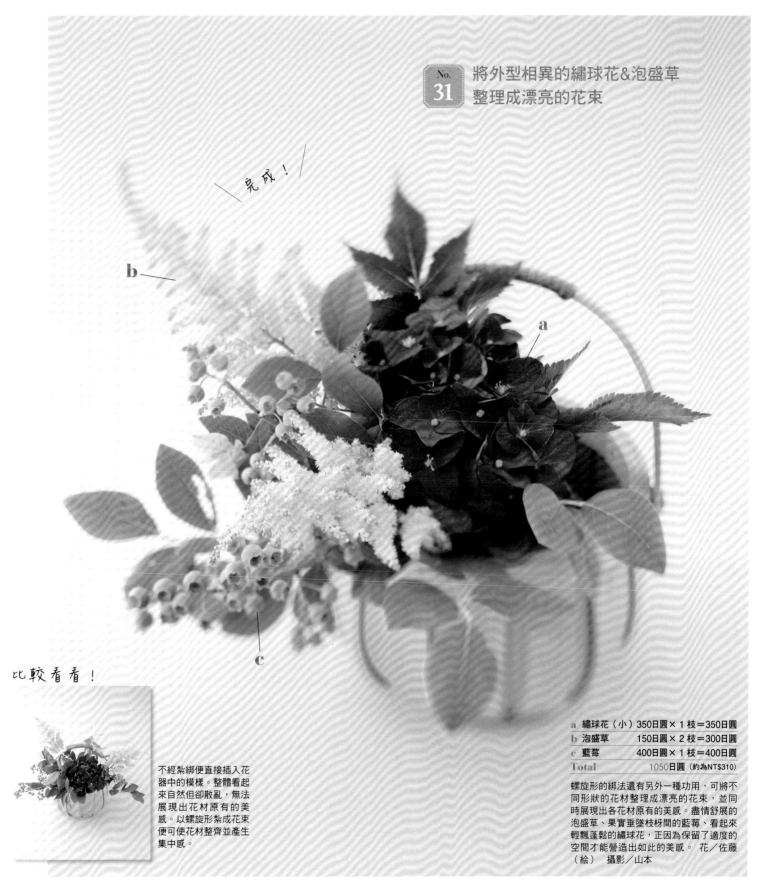

No. 31 將外型相異的繡球花&泡盛草
整理成漂亮的花束

完成！

b

a

c

比較看看！

不經紮綁便直接插入花
器中的模樣。整體看起
來自然但卻散亂，無法
展現出花材原有的美
感。以螺旋形紮成花束
便可使花材整齊並產生
集中感。

a	繡球花（小）	350日圓×1枝＝350日圓
b	泡盛草	150日圓×2枝＝300日圓
c	藍莓	400日圓×1枝＝400日圓
Total		1050日圓（約為NT$310）

螺旋形的綁法還有另外一種功用，可將不
同形狀的花材整理成漂亮的花束，並同
時展現出各花材原有的美感。盡情舒展的
泡盛草、果實垂墜枝枒間的藍莓、看起來
輕飄蓬鬆的繡球花，正因為保留了適度的
空間才能營造出如此的美感。 花／佐藤
（繪） 攝影／山本

平行並排花莖，
以全花材營造出衝擊感！

花朵方向不一致的花材可以紮成花束的方式來欣賞，而且若是將花莖一起展示便會讓人留下更深刻的印象。平行花腳與螺旋形不同，只須將花莖平行排列即可，因此製作方式非常簡單。

No. 32 鮮明的花容&排成圓形的花朵
無論從何處看都很漂亮！

✤ 製作流程 ✤

Step 1

於非洲菊之間加入金翠花，並以平行花腳的方式紮成圓形花束。金翠花須先摘除長於花莖下方的葉子。

Step 2

於花朵稍微下方的部位綁上拉菲草以紮成花束。最後將花莖切齊並直立插於劍山再放入花器中即可。

花朵方向

Point
仔細判斷花朵的生長方向與角度，再平行排列成圓形花束

非洲菊的花朵生長方向皆不統一，因此在排列花材前須先仔細確認花朵的生長方向和角度，以便紮出漂亮的圓形。基本上須挑選花朵朝上開的花置於中央並作為頂點，接著再將朝橫向開的花圍繞於外側。若只是單純地將花朵方向朝外排列並紮成花束，整體的輪廓便會歪掉，因此須多加留意方向性、角度及放置位置。

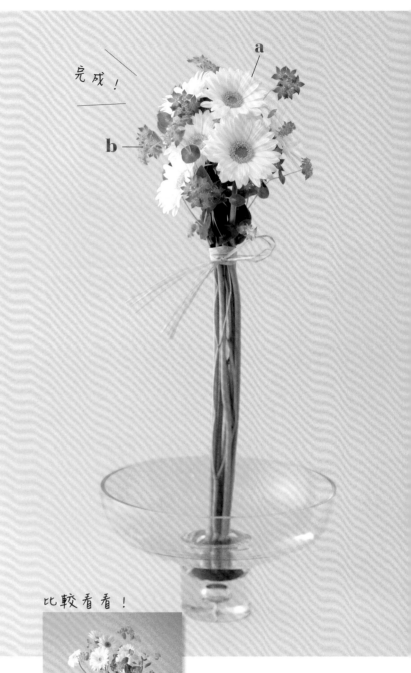

完成！

a

b

比較看看！

因為非洲菊本身屬於頭重腳輕的花材，所以若無紮成花束便會倒向花器的邊緣，導致花材各自分散而無整體感。而且原本漂亮的直線花莖也就無法展現固有的美感，而顯得遜色多了。

a 非洲菊	150日圓 × 7 枝 = 1050日圓
b 金翠花	250日圓 × 1 枝 = 250日圓
Total	1300日圓（約為NT$383）

非洲菊的花朵生長方向不一，若是枝數較多便會顯得分散、難以整理。因此，最有效的方式便是紮成花束以便集中。以集中花束的方式展現花材的魅力，以直立插的方式發揮直線花莖的美，如此便能營造出時尚風格的形象。建議選用能露出整體花莖的淺底花器。　花／渡辺　攝影／山本

細小花材也能紮成小花束
展現小巧可愛感！

小花朵的花材若不將莖剪短便直接插入花器，
會顯得過於單薄，現在這樣的小花也要大變身了！
集中花莖並以平行花腳紮成花束……
看起來便如一朵大型花！選用相同顏色的花材效果最佳！

✤ 製作流程 ✤

b

\完成！/

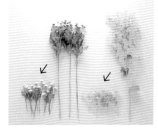

Step1

將花莖剪短以便綁成迷你花束。法國小菊的修剪位置於分枝點的上方，斗蓬草則須剪成與法國小菊相當的長度。

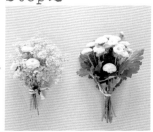

Step2

其中一束全為法國小菊，另一束則以斗蓬草為主，再加上數枝法國小菊點綴。花莖部分則穿上餐巾環以固定。

a

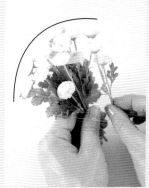

對齊線

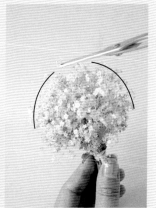

Point

綁花束時須挑選最長的花
置於中央！

紮圓形花束時須將最長的花置於中央作為頂點，再將其餘花材以漸低的平行花腳法緊密地圍繞於外側。斗蓬草須在紮成花束後，以剪刀剪掉突出的部分以修成漂亮的圓。如此一來，零散的小花便較集中，花朵的輪廓也更加清楚了。

No.
33
圓滾滾&蓬鬆鬆
兩款迷你小花束好可愛

比較看看！

將兩種花材混合並綁成花束。雖然保有自然的可愛感，但是因為輪廓不夠清楚所以少了強烈的存在感。

a 法國小菊（yellow bouquet）	
	200日圓×3枝＝600日圓
b 斗蓬草	200日圓×1枝＝200日圓
Total	800日圓（約為NT$236）

你是否認為法國小菊和斗蓬草都是配花呢？其實以此方式紮成花束，便能讓這兩種花變身成為可愛的主花；而且還可以同時享受到不同形狀與質感的對比所帶來的樂趣！為了讓兩束花看起來有關連性，所以在斗蓬草中添加了少許的法國小菊。
花／佐藤（繪） 攝影／山本

技巧 **3** 排列

No. 34 連接相同形狀的蘭花
描繪出一條華麗的曲線

於細長形開口的花器中
排列上小花
描繪出漂亮的線條

在插花的排列技巧中，只須按照規則整齊地排上花朵，便能輕鬆作出漂亮的插花作品。而且此技巧正是能將少量花材發揮至最大效果。首先，先以曲線形的花器和分切成小花的蘭花作示範。

✤ 製作流程 ✤

Step 1

將東亞蘭分切成單獨的小花。因為需要利用花莖分枝點的彎曲部分固定花朵，所以須連同中央的粗莖一起剪下。

Step 2

選用細口花器。自花器內側依序插入小花，此時須不斷改變花的方向，並將花莖彎曲部分掛於邊緣以固定花朵，最後再加上捲成圓形的葉材即可。

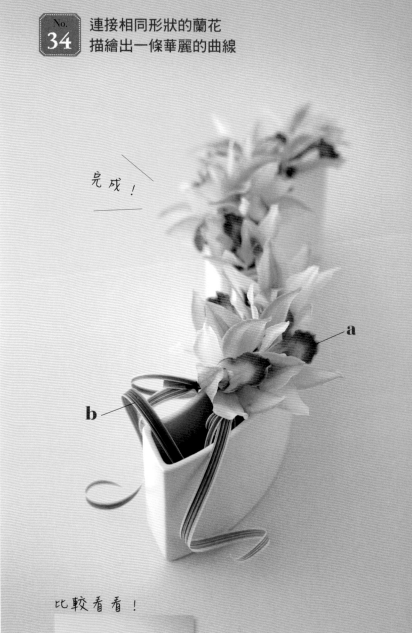

完成！

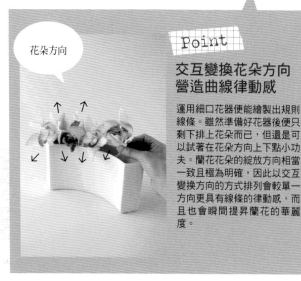

花朵方向

Point

交互變換花朵方向
營造曲線律動感

運用細口花器便能繪製出規則線條。雖然準備好花朵後便只剩下排上花朵而已，但還是可以試著在花朵方向上下點小功夫。蘭花花朵的綻放方向相當一致且極為明確，因此以交互變換方向的方式排列會較單一方向更具有線條的律動感，而且也會瞬間提昇蘭花的華麗度。

比較看看！

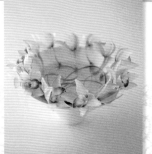

將蘭花掛於圓形花器的邊緣，會如同花冠一般非常可愛。若採用此方式裝飾便可將春蘭葉捲成圓圈後浮於水面，輕微地遮住蘭花的花莖。

a 東亞蘭	950日圓 × 1枝＝950日圓
b 斑春蘭葉	20日圓 × 3枝＝60日圓
Total	1010日圓 (約為NT$297)

蘭花獨有的樂趣！將1枝蘭花分切成數枝小花，再排入S形的花器中，僅僅如此即能強調出蘭花的華麗花型。排列時若按照不同的方向交錯排列，便能以交叉的方式顯現出蘭花花底的深粉紅色。東亞蘭的花朵壽命較長，因此也可先以全花的形式觀賞，待替換時再運用至此作品上即可。
花／相澤　攝影／山本

直接將花朵整齊地排列於長形淺盤上

將花莖剪短、只排上花朵也很可愛。此方式可以運用在各種花材上，但若是想打造出可愛的存在感，可選用圓形輪廓特別明顯的非洲菊。花器方面則需使用符合花朵大小的長形淺盤。

❖ 製作流程 ❖

將非洲菊全部剪短後，先於淺盤上排放五片葉子，接著再於葉柄處各放上一朵非洲菊即可。最後於淺盤中盛入少許的水，並注意水量不可讓葉片浮起。

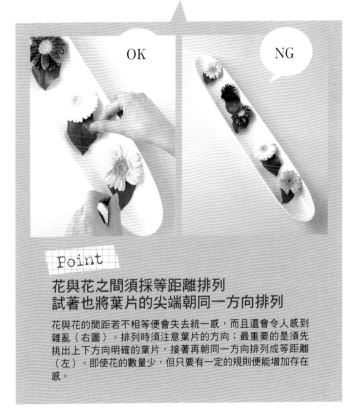

OK　　NG

Point
花與花之間須採等距離排列
試著也將葉片的尖端朝同一方向排列

花與花的間距若不相等便會失去統一感，而且還會令人感到雜亂（右圖）。排列時須注意葉片的方向；最重要的是須先挑出上下方向明確的葉片，接著再朝同一方向排列成等距離（左）。即使花的數量少，但只要有一定的規則便能增加存在感。

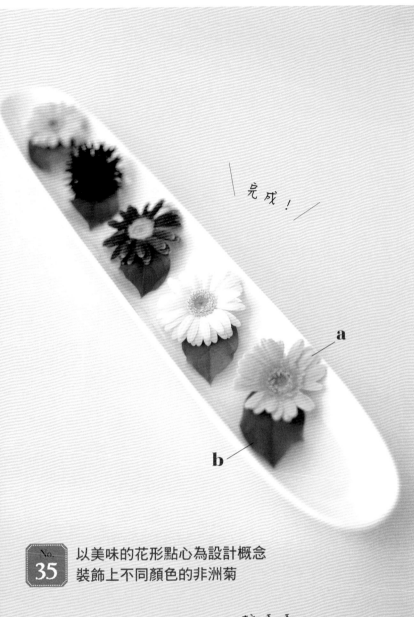

完成！

a

b

No.35 以美味的花形點心為設計概念 裝飾上不同顏色的非洲菊

比較看看！

a 非洲菊	150日圓×5枝＝750日圓
b 白珠樹葉	150日圓×1枝＝150日圓
Total	900日圓（約為NT$266）

請看一下由內側算起第二朵的花；其餘花朵的開花方式皆相同，但卻只有此花的花瓣較尖且細。除了選用各種不同顏色的花朵之外，也特別加入了不同開花方式的花朵，如此便會在整齊之中多了點趣味。至於花器的顏色則須選用白色以突顯出花朵的繽紛色彩。

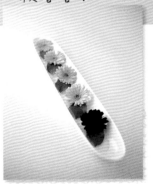

同樣的非洲菊、同樣的設計，但只要選擇同色系的花朵便會產生沉穩的印象。配上一朵深色非洲菊，增添雅緻的焦點。

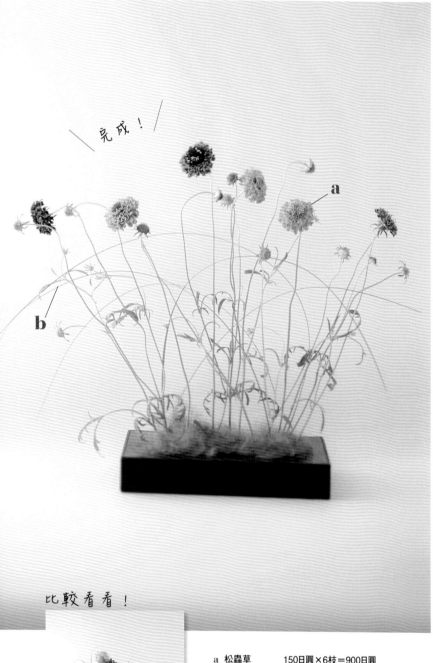

完成！

a

b

比較看看！

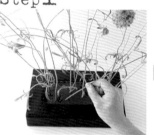

插入圓筒花器。雖然可欣賞到充滿透明感的圓形可愛小花，但是因為花莖被花器遮住，所以少了些舒暢感。

a 松蟲草	150日圓×6枝＝900日圓
b 熊草	20日圓×5枝＝100日圓
Total	1000日圓（約為NT$295）

此作品特意將花材之間隔出空隙，並將此空隙當作設計上空間要素的一部分。製作上，選用帶有彎曲弧度的松蟲草等花材，讓花朵自然倚向外側，營造出優美、柔和的氛圍。最後再佐以猶如工筆花草的熊草以串連起分散的松蟲草。縱向與橫向交錯的細膩線條，也是此作品值得一看的精彩部分。 花／渡辺 攝影／山本

花莖搖曳如畫的花材
可直接插入底座展現蓬勃生氣

此款插花方式，推薦選用松蟲草等花莖纖細且有曲線的花材。將細長的松蟲草直接插成一整排，柔美的花莖便形成了一幅畫，是款兼顧高度與幅度的美麗作品！

No. 36 以僅有的六枝松蟲草
繪製出原野上與風嬉戲的景色

✤ 製作流程 ✤

Step**1**

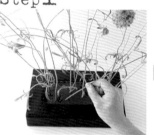

在花器中塞滿吸水海綿後，再橫向插入松蟲草。作業時，各花材間須保留些許距離並作出高低段差，花苞的部分則可以穿插於其中。

Step**2**

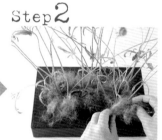

於花腳鋪上紫色麻纖維以蓋住海綿。並將熊草穿插於松蟲草間，使其自然垂向側邊畫出優美的拋物線。

花間採用隨意間隔

Point

橫向排列的技巧
隨意的位置與間隔

除了須作出高低段差之外，插花的位置也不可直排成一列，須多少前後方向錯開；如此一來橫向編排的插花方式便會自然產生景深效果。另外，花與花之間的間隔距離也須有所變化，有的稍近、有的稍遠，採取各種不同的間隔距離便會讓作品更有生動的律動感。須注意，花材之間的空間不可過於均等、整齊，以免太過單調呆板。

One Rank Up!

熟練3種技巧後再來挑戰看看，
讓花朵看起來更加歡樂的簡單技巧！

除了修剪、紮綁、排列等基礎技巧之外，還有很多能展現花朵魅力的方法。
對初學者而言，比較容易模仿的是彎曲花莖與延伸花莖這兩種方法。

彎曲花莖
營造自然藝術風

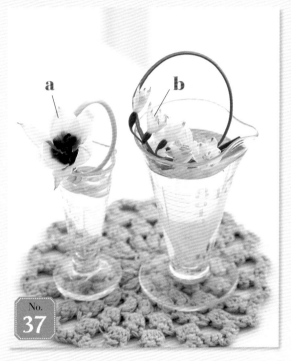

No. 37

延伸花莖
利用空間要素

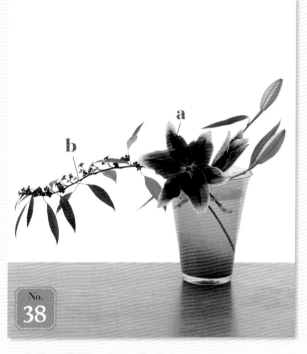

No. 38

將球根花的纖細花莖
彎成法國號般的圓

選用原種系鬱金香與夏雪片蓮等花莖纖細、優美的花材。以手指輕輕將花莖彎成圓形再於尾端繞上鐵絲固定，完成後放入玻璃杯中即可。別忘了要讓花莖切口浸於水中喔！花／渋沢　攝影／中野

a 鬱金香	
（Alba Coerulea Oculata）	
	250日圓 × 1 枝 = 250日圓
b 夏雪片蓮	
	150日圓 × 3 枝 = 450日圓
Total	700日圓（約為NT$208）

使用綴滿紅色小花的鮮豔花枝
炒熱空間氣氛

主花為芳香碩大具有奢華感的百合。將百合剪短插入花器中後，再插入一枝緋苞木，並讓它向側邊延伸。若能選用綴滿了小花的枝幹，延伸的線條便會更加華麗。最後再於對側插上百合的花苞以對稱。花／佐々木　攝影／山本

a 百合 800日圓 × 1 枝 = 800日圓		
b 緋苞木		
	300日圓 × 1 枝 = 300日圓	
Total	1100日圓（約為NT$323）	

▼

point

適合用於彎曲花莖技巧的花材還有海芋、非洲菊與天鵝絨等花材。先以一隻手握住花莖底部，再以另一隻手由下往上以滑動的方式撫過花莖至花托處，如此便能彎出弧形。須注意不可用力過度以免折斷花莖。

▼

point

若想以延伸的方式裝飾枝材或花莖時，須將花莖切口斜剪，使切口能緊貼於花器內壁。只要花莖與花器有兩個接著點以上，如內壁與開口邊緣等，便能在向外延伸的同時固定住花材。作業時須先試插看看，以確定所須長度再將切口剪斜，使切口與花器內壁密合。

Chapter 3

當季鮮花讓人每天充滿朝氣！

春夏秋冬の
插花特輯

一年四季市面上皆有各式各樣的花朵，
但其中有一部分的花朵會提醒我們季節的到來。
此篇即要運用當季花朵製作出符合四季風情的插花作品。
在花朵容易枯萎而使人想放棄插花的夏天裡，
以及花朵種類少之又少的冬天裡，
也都有非常經典的插花好點子喔！

Flower of
Four Seasons

藉花感受
季節的變遷

夏…*p.50*

多彩的夏日，除了有充滿朝氣的夏
季代表花，還有光是看著便能感到
神清氣爽的花朵。

冬…*p.60*

節慶活動最多的季節。聖誕節、正
月新年的華麗裝飾也能以少少預算
解決！

春…*p.44*

櫻花與油菜花，聚集了滿滿明媚陽
光的顏色。

秋…*p.56*

呼應著楓紅，一眼便知秋意漸濃的
花朵，以及充滿和風意境的溫雅花
材。

庭院中、路上的行道樹與花店裡，
都充滿了各式各樣花朵的繽紛季節！
運用喜歡的花材，
盡情享受春滿花開的樂趣吧！

嚮往著春櫻？春天
是充滿粉色花朵的季節。
以輕柔的圓形小花
編織成小巧的花環！

No.
39

翩翩起舞的輕柔小花。
以類似櫻花花瓣的花材編織成小巧的花冠。

※紫羅蘭・銀翅花　花／柳澤

映照於花朵上的溫暖陽光 &
天真爛漫的櫻花粉

No.
40

小巧的白色瓷杯中
塞滿了成串的開朗陽光色小花！

爭相齊放的
黃色花朵，
與檸檬片一起點綴著
早晨的餐桌。

※魯冰花・三色堇・紫羅蘭等　花／三吉

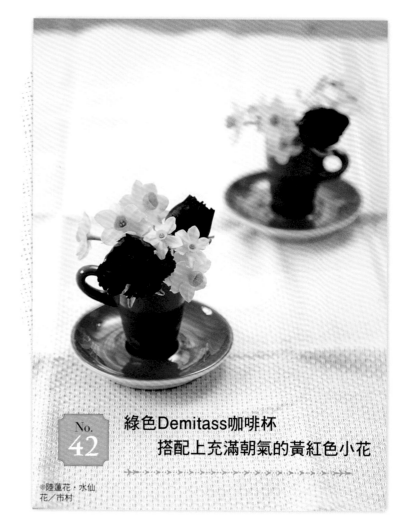

No.
41

暖洋洋的金合歡
從木盒中滿溢了出來

※金合歡・法國小菊
花／三吉

No.
42

綠色Demitass咖啡杯
搭配上充滿朝氣的黃紅色小花

※陸蓮花・水仙
花／市村

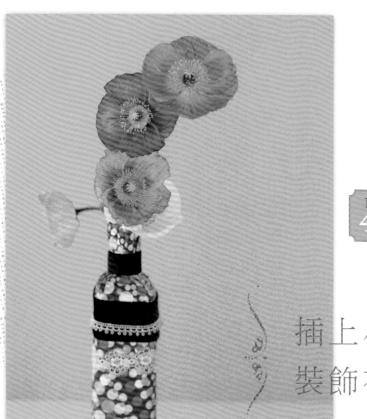

No.
43

輕柔綻放的花瓣
宛如飛向空中的紙氣球

插上小小的溫柔春色
裝飾在最愛的場所

※罌粟花
花／山本

No.
45
將庭院中同色的花朵們
迎來玻璃杯中

No.
44
兩枝鬱金香，白色是代表天皇的
御內裏樣，粉紅色則是皇后的御雛樣

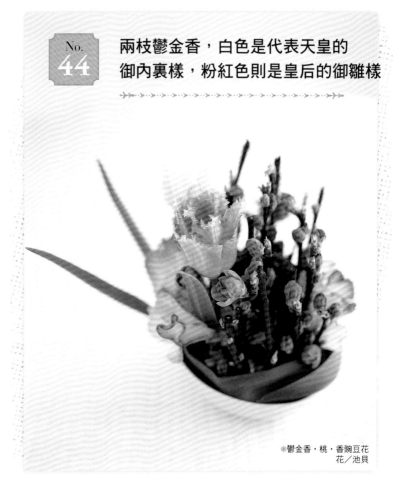

※鬱金香・桃・香豌豆花
花／池貝

No.
46
綻開於粉嫩花田中的
鬱金香

※鬱金香・三色菫・爆竹百合
花／高田

試著從顏色來考量如何搭配花朵也是一種
方法。若找到一片花瓣中混雜了數種顏色
的花材，便可以此挑選與其有相同顏色的
配花搭配。如此一來作品便會呈現出整體
感，而且也能將自己最喜歡的花朵的魅力
完全展現出來。

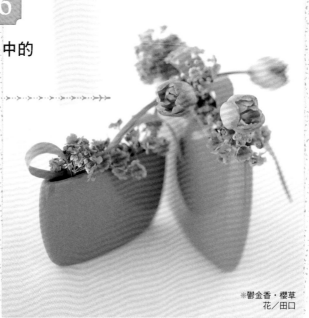

※鬱金香・櫻草
花／田口

試著隨意搭配看看
使花朵看來更清爽的純白色花器吧！

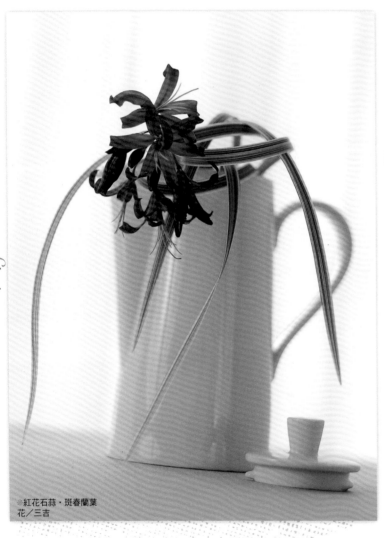

※紅花石蒜・斑春蘭葉
花／三吉

No. 47

以優美的線條
包圍瓶身較高的咖啡壺

搭配花器

水壺

把手與壺嘴為整體重點，
配上少量的花材即可。選
用高瓶身咖啡壺，營造時
尚風格。

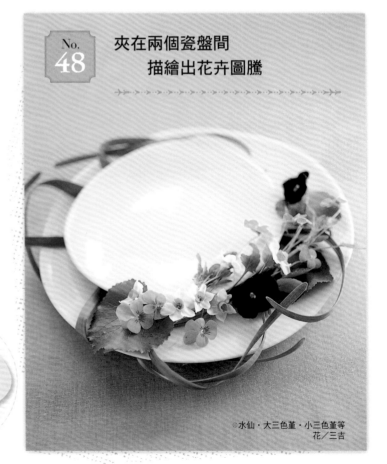

No. 48

夾在兩個瓷盤間
描繪出花卉圖騰

搭配花器

盤子

試著將瓷盤視為畫布並排
上花朵。製作重點為要選
用有點深度的瓷盤以便盛
水。

※水仙・大三色堇・小三色堇等
花／三吉

No. 49 珍珠粉圓風格的小花
讓人不禁想立刻享用

搭配花器

瓷碗＋湯匙

因為碗具有深度，所以僅是輕靠在邊緣便能製作出美麗的插花作品！湯匙除了可以營造出氛圍外，也具有固定花材的作用。

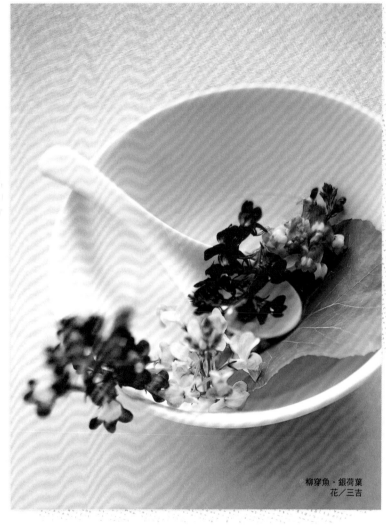

柳穿魚・銀荷葉
花／三吉

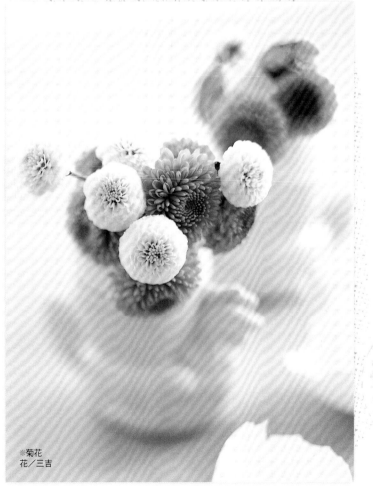

※菊花
花／三吉

No. 50 從蛋中生出的白色菊花
黃色菊花是可愛小雞

搭配花器

蛋杯

具有很多可愛款式的蛋杯。放入雞蛋前先置入吸水海綿並插上花朵即可。

夏

夏天太熱，花朵容易枯萎……
你是否曾因為這樣的原因，
而放棄在夏天插花的樂趣呢？
其實也有專屬這個季節的插花提案喔！

No.
51
當作晚上乘涼時的裝飾
在酒器旁輕輕放上小野花……

No.
52
以雕花玻璃杯增添色彩
1朵・2朵・許許多多的花！

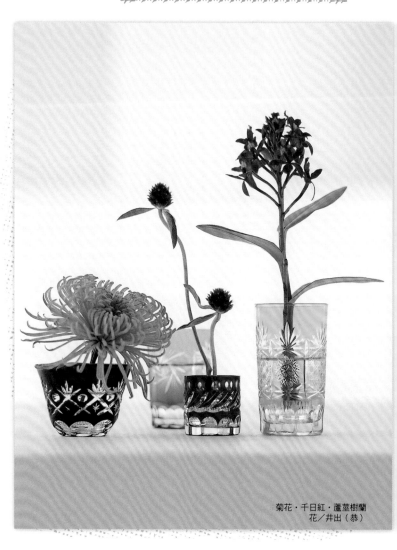

菊花・千日紅・蘆莖樹蘭
花／井出（恭）

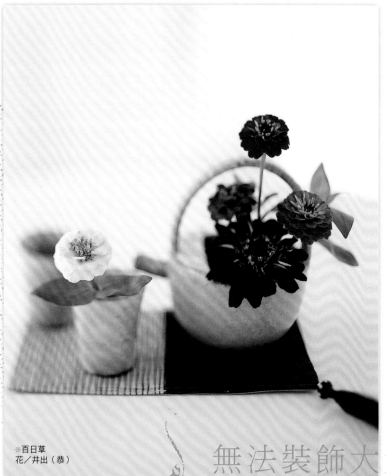

※百日草
花／井出（恭）

無法裝飾大量花朵的夏季
就以鮮豔有朝氣的花朵來玩創意吧！

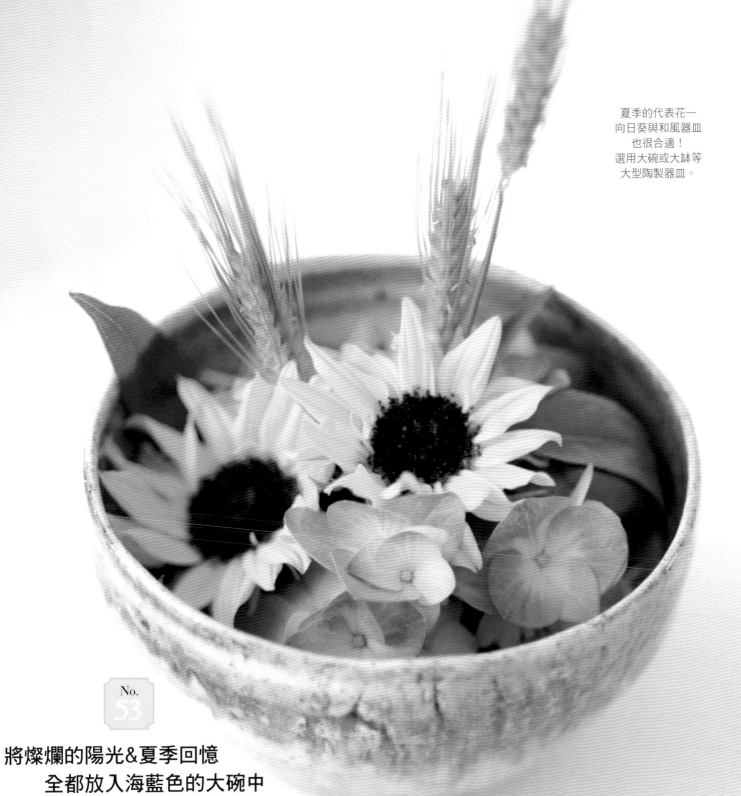

夏季的代表花—
向日葵與和風器皿
也很合適！
選用大碗或大缽等
大型陶製器皿。

No.
53

將燦爛的陽光&夏季回憶
　全都放入海藍色的大碗中

向日葵・繡球花・麥穗　花／柳澤

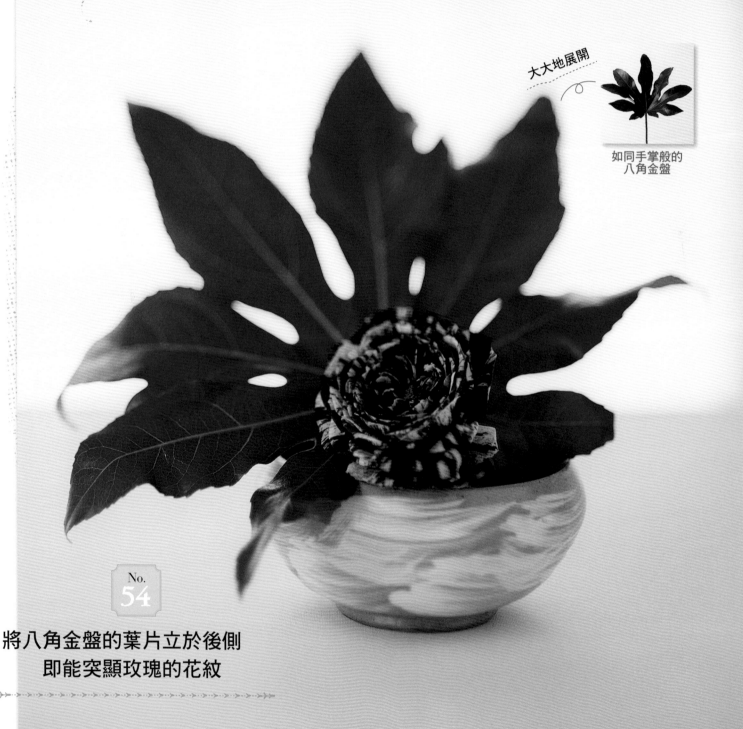

只需一枝花＆一片葉的炎熱夏季
請著重於各種花材的使用方式

大大地展開

如同手掌般的
八角金盤

Summer

No.
54

將八角金盤的葉片立於後側
即能突顯玫瑰的花紋

玫瑰・八角金盤　花／中三川

No.
55

綠色的鋸齒……
捲圓後再放入花器

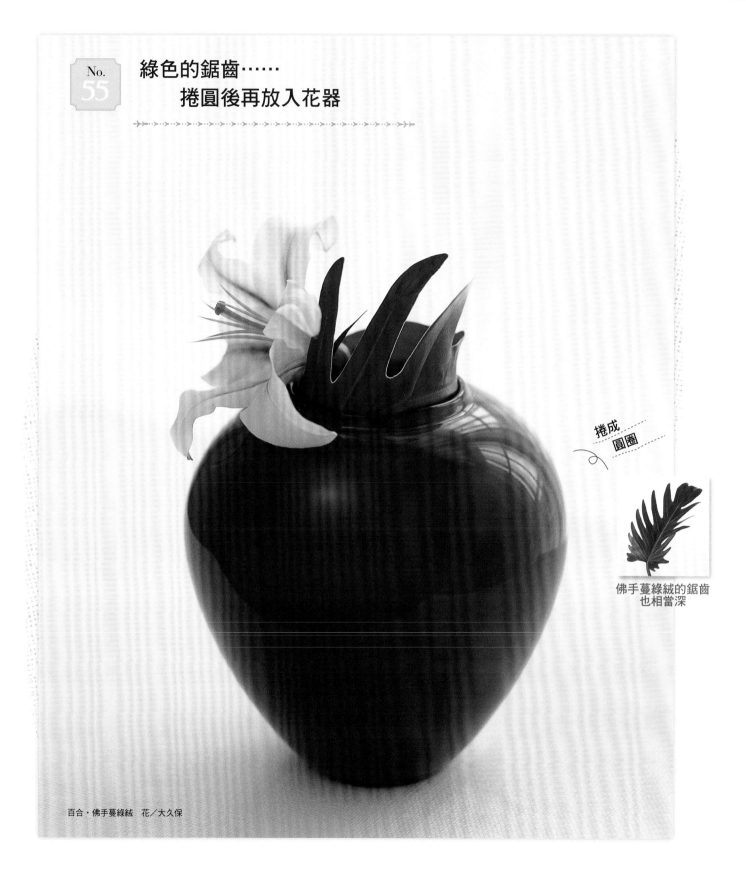

捲成
圓圈

佛手蔓綠絨的鋸齒
也相當深

百合・佛手蔓綠絨　花／大久保

發揮夏季的童心
加入水元素的涼爽花藝

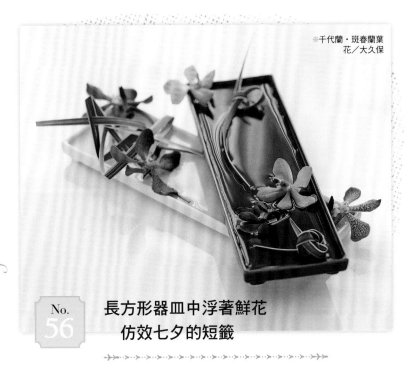

※千代蘭・斑春蘭葉
花／大久保

No. 56
長方形器皿中浮著鮮花
仿效七夕的短籤

No. 57
一朵白色的百合插入藍色的
玻璃杯中感覺更涼爽！

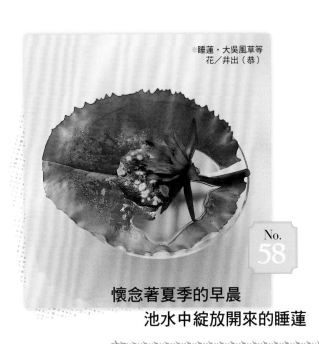

※睡蓮・大吳風草等
花／井出（恭）

No. 58
懷念著夏季的早晨
池水中綻放開來的睡蓮

※百合（麝香百合）・地中海藍鐘花等
花／森（春）

Summer

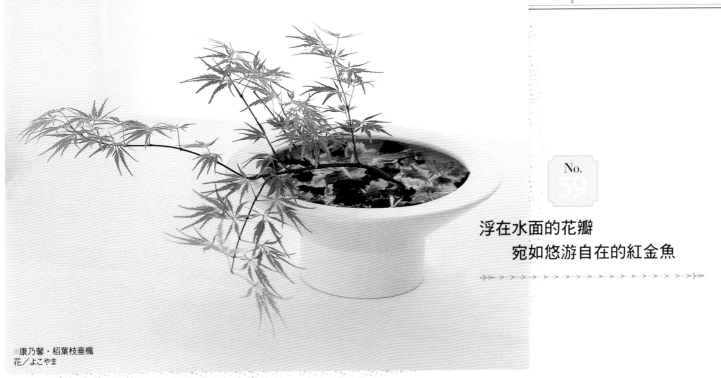



浮在水面的花瓣
宛如悠游自在的紅金魚

康乃馨・稻葉枝垂楓
花／よこやま

No.
60

東亞蘭的水中花
　讓葉片也沉入水中營造出水草風

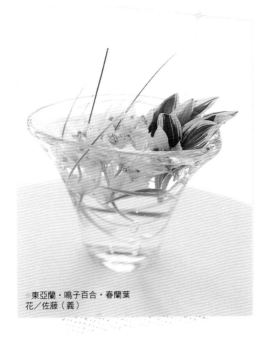

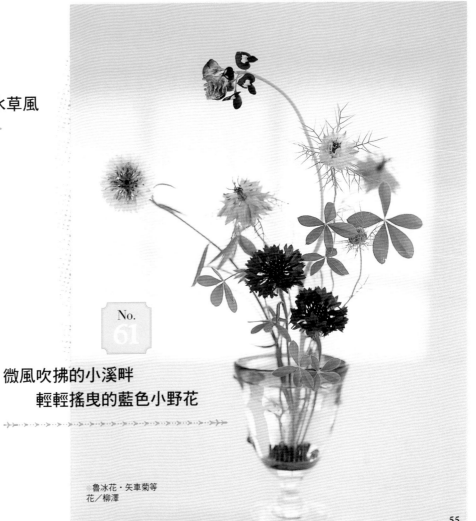

微風吹拂的小溪畔
　輕輕搖曳的藍色小野花

東亞蘭・鳴子百合・春蘭葉
花／佐藤（義）

魯冰花・矢車菊等
花／柳澤

55

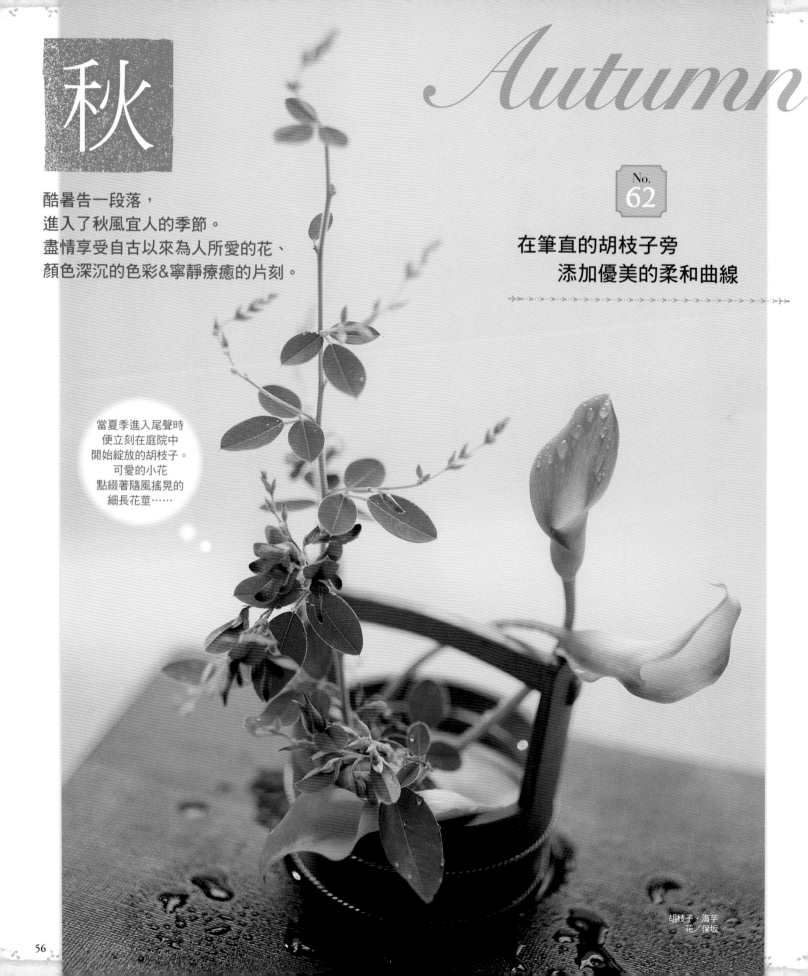

秋

酷暑告一段落，
進入了秋風宜人的季節。
盡情享受自古以來為人所愛的花、
顏色深沉的色彩&寧靜療癒的片刻。

No.
62

在筆直的胡枝子旁
添加優美的柔和曲線

當夏季進入尾聲時
便立刻在庭院中
開始綻放的胡枝子。
可愛的小花
點綴著隨風搖晃的
細長花莖……

胡枝子・海芋
花／保坂

使用和風花草插花吧！
日本之美即是溫雅宜人

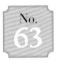

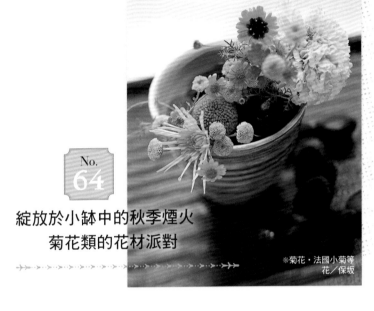

No.63 楚楚動人的紫桔梗搭配細竹
營造出庭園風情

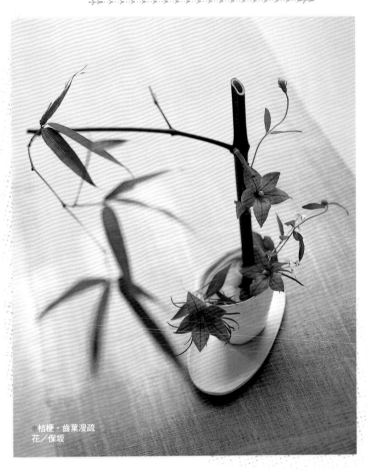

桔梗・齒葉溲疏
花／保坂

No.64 綻放於小缽中的秋季煙火
菊花類的花材派對

※菊花・法國小菊等
花／保坂

No.65 於賞月之夜
將撫子花&芒草插入小竹籠中裝飾吧！

撫子花・芒草等
花／保坂

沉靜的深紅色・酒紅色＆楓葉紅
以深濃的秋色裝飾家中！

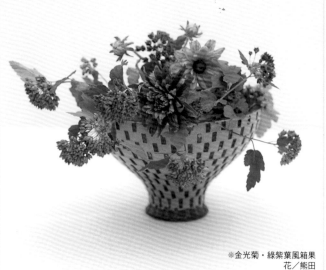

No.
66

宛如在草木秋意濃烈的
原野上發現的小花

※金光菊・綠紫葉風箱果
花／熊田

No.
67

緋紅色的玫瑰與菊花
紮成小束後更顯華麗

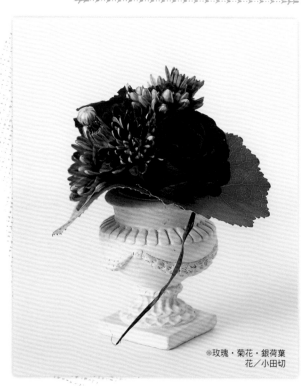

※玫瑰・菊花・銀荷葉
花／小田切

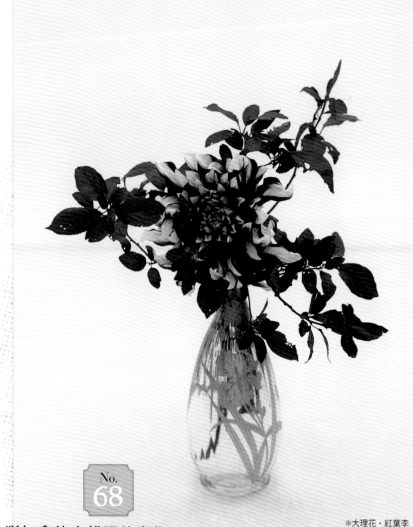

No.
68

猶如會使人錯視的畫作
花朵的紅也染上了葉片

※大理花・紅葉李
花／熊田

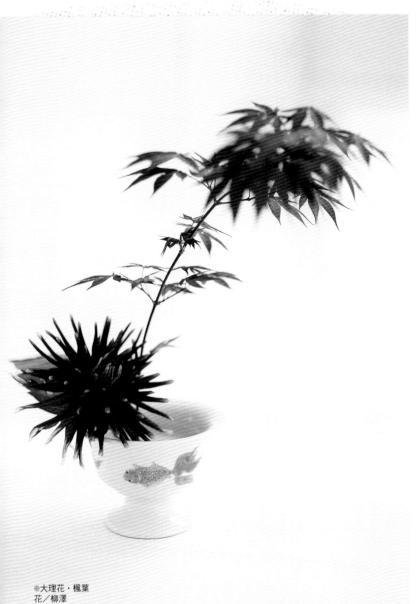

花朵吸收了秋天的冷空氣後，
顏色便會轉深。
原本為紅色、胭脂色、酒紅色等深色的花，
到了秋天更是美麗動人。
此類花材具有多種搭配方式，
以葉材與不同色的花襯托出主色的紅；
也可以同色系的配色強調其豐潤的顏色。

No. 70
玫瑰&秋牡丹插入樸素的木製花器
秋季裡的一池清涼

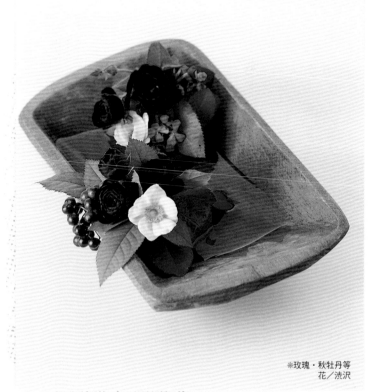

※玫瑰·秋牡丹等
花／渋沢

※大理花·楓葉
花／柳澤

No. 69
一花一夜的秋天景色
　　花朵撐起了一支楓葉傘……

冬

聖誕節加上正月新年……
許多節慶聚會的季節裡，
就以充滿溫暖氣息、能溫熱人心的花朵招待來客！

Winter

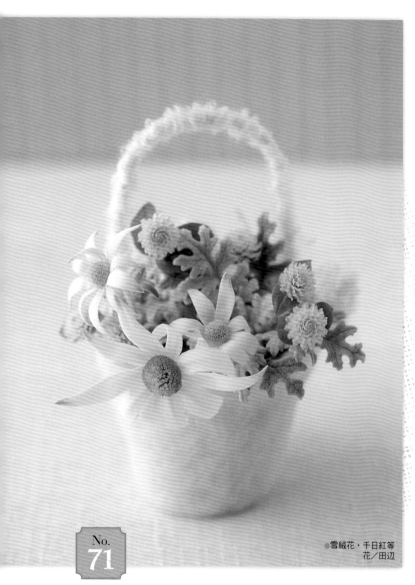

No.
72

手編蕾絲充滿了溫柔氣息
禮盒式的玫瑰花

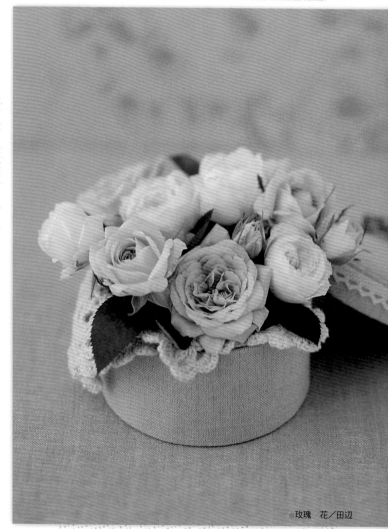

※雪絨花・千日紅等
花／田辺

No.
71

在毛氈籃中
　　插入觸感溫暖的小花

※玫瑰　花／田辺

冬

聖誕節加上正月新年……
許多節慶聚會的季節裡，
就以充滿溫暖氣息、能溫熱人心的花朵招待來客！

Winter

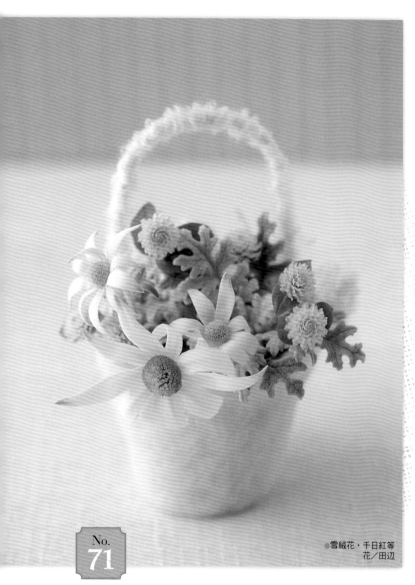

No.
72

手編蕾絲充滿了溫柔氣息
禮盒式的玫瑰花

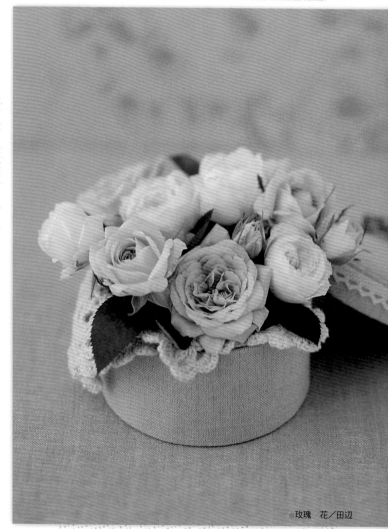

※雪絨花・千日紅等
花／田辺

No.
71

在毛氈籃中
　　插入觸感溫暖的小花

※玫瑰　花／田辺

活用溫暖洋溢的素材
讓眼睛＆內心都充滿暖意

看似會滾來滾去的
樣子也很討喜，
以毛線球
製成花朵的毛衣。

No.
73

要不要也為非洲菊穿上
附有鈕釦的毛衣呢？

※非洲菊　花／池貝

與親朋好友相聚的聖誕節！
要以什麼花裝飾餐桌呢？

運用彩色海綿
便能嘗試
各種不同的玩法，
排成一列很可愛！

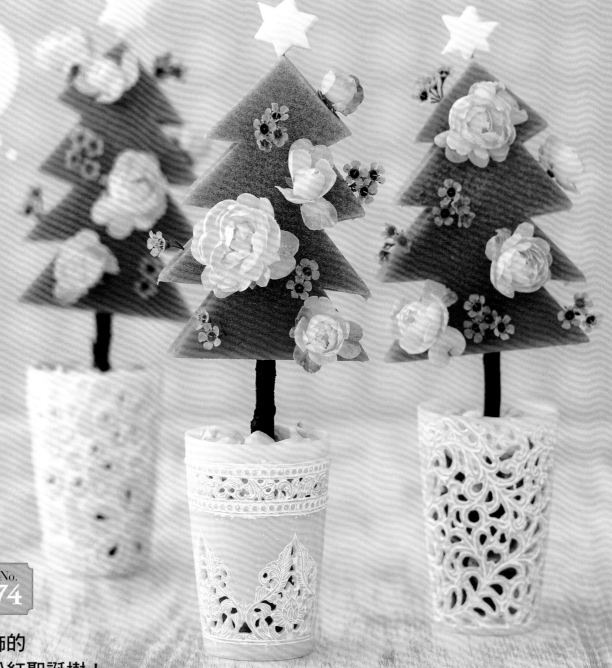

No.
74

以小花裝飾的
甜美粉紅聖誕樹！

※玫瑰・蠟梅　花／市村

聖誕節與正月新年時裝飾餐桌的花朵，
也只要少少預算就搞定！
藉由蠟燭、和紙與繩結等象徵
該節日的裝飾品或小道具，
便能補足花量少的空虛感。
配色方面則可以多添加一種與
花材不同的顏色，
整體看起來便會更加華麗。

No.
75

試著裝飾蠟燭看看吧！
點綴著孤挺花的豪華餐桌

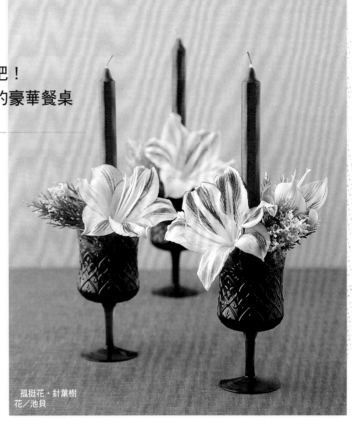

孤挺花・針葉樹
花／池貝

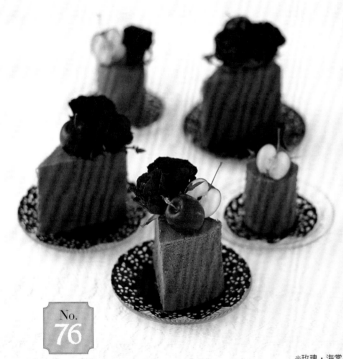

No.
76

玫瑰&蘋果口味的巧克力蛋糕
像極了實物，大家一定會嚇一跳！

※玫瑰・海棠果
花／市村

No.
77

想要靜靜地度過祥和的平安夜
就以閃爍著光芒的花圈裝飾吧！

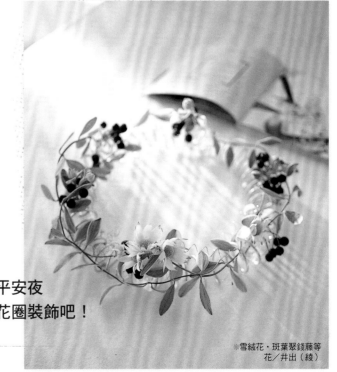

※雪絨花・斑葉聚錢藤等
花／井出（綾）

新年的花藝裝飾
運用傳統的日式素材＆圖騰

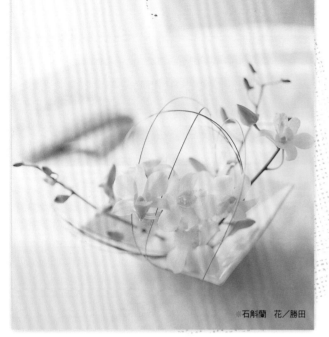

※石斛蘭　花／勝田

No.
78
在純白的蘭花旁
　　以細繩劃出金色的彩虹

No.
79
添上一對木筷……以黑色方盤
襯托花臉的年菜風插花！

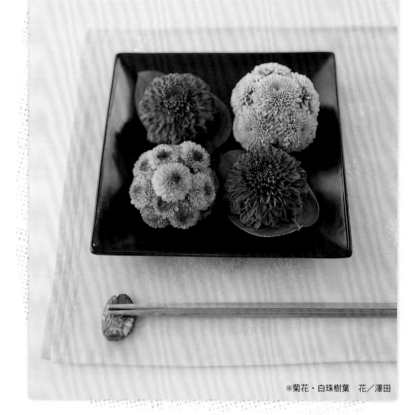

※菊花・白珠樹葉　花／澤田

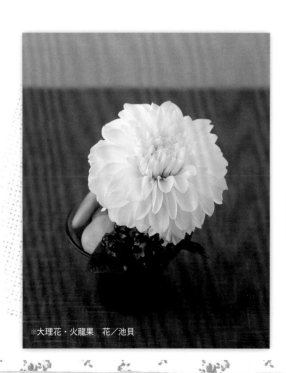

※大理花・火龍果　花／池貝

No.
80
花&果實&器皿，還有小石子
　　都是吉利的紅白色

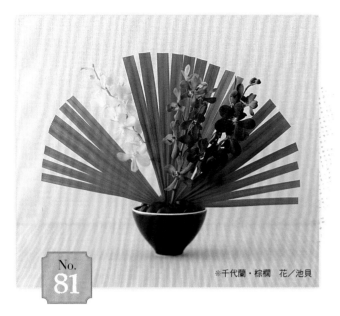

※千代蘭・棕櫚 花／池貝

No. 81

祈願未來一年繁榮昌盛的
華麗蘭花扇

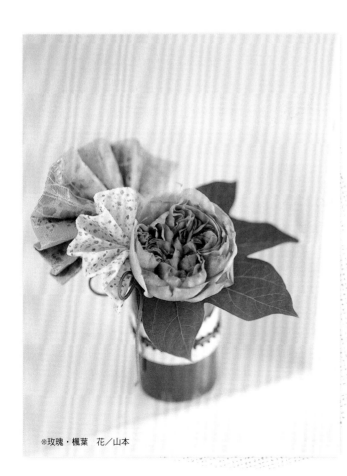

※玫瑰・楓葉 花／山本

No. 82

搭配上竹筒・和紙&紅色繩結
熱帶花材也顯得很和風

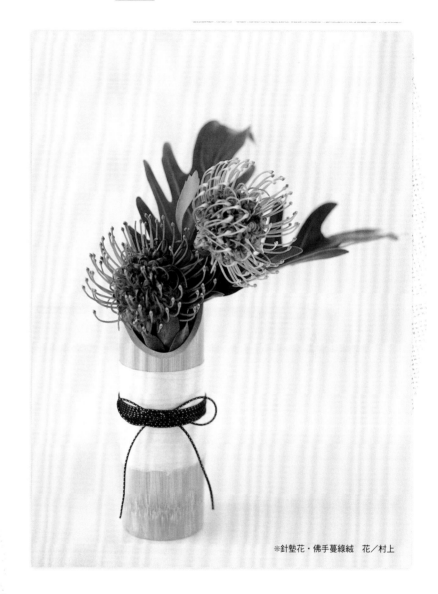

※針墊花・佛手蔓綠絨 花／村上

No. 83

在芳香大朵的玫瑰旁
襯上和服材質製成的摺扇

春

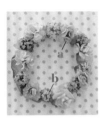

No. 39 將花材分切成小朵後
再以鮮花黏著劑固定

a	紫羅蘭	300日圓×2枝=600日圓
b	銀翅花	300日圓×2枝=600日圓
Total		1200日圓（約為NT$354）

✤ Arrange Point ✤　此款花圈的底座為緞帶，因此須先縱向縫製緞帶的中央部分再連接成環狀。兩款花材則皆須選用多花型品種，並由花托正下方剪斷，再以黏著劑黏至底座。黏著劑除了黏接的作用之外，也有防止水分從花莖蒸散的效果。須注意，切分花材之後須讓花朵先吸飽水分才可以使用喔！
花／柳澤　攝影／落合

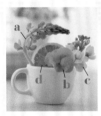

No. 40 將彎曲的魯冰花
沿著太陽般的檸檬片插入杯中

a	魯冰花	200日圓×1枝=200日圓
b	三色堇	50日圓×1枝=50日圓
c	紫羅蘭	300日圓×1枝=300日圓
d	檸檬	100日圓×1個=100日圓
Total		650日圓（約為NT$191）

✤ Arrange Point ✤　須先以吸水海綿作為底座，並將橫切成兩半的檸檬放於吸水海綿上，接著再依序將花材插於間隙中即可。魯冰花須挑選頂端彎曲的花材，並嘗試著沿著檸檬的弧線插入杯中看看。選用適合檸檬尺寸的瓷杯，便能作出漂亮的完成品！
花／三吉　攝影／山本

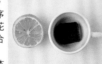

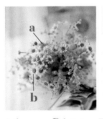

No. 41 將空盒上色後製成的花器
春天的小花看起來更加充滿暖意！

a	金合歡	400日圓×1枝=400日圓
b	法國小菊	150日圓×2枝=300日圓
Total		700日圓（約為NT$208）

✤ Arrange Point ✤　因為將花材分切成短枝，所以看起來花量非常充足。作業時，須將金合歡倒向外側以使其溢出盒外，法國小菊則須插得稍高一些。花器是以水彩將木盒上色再貼上常春藤製成，使用時必須先於盒底鋪上保鮮膜後才能放入海綿。
花／三吉　攝影／山本

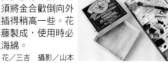

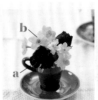

No. 42 選用綠色咖啡杯
紅&黃立刻成為好朋友！

a	陸蓮花	200日圓×3枝=600日圓
b	水仙	150日圓×3枝=450日圓
Total		1050日圓（約為NT$310）

✤ Arrange Point ✤　綠色Demitass咖啡杯串連起充滿朝氣的紅與黃。試著將花剪短並運用撞色原理設計。陸蓮花較耐久，因此可以於水仙花凋謝後再與其他的花材組合。
花／市村　攝影／中野

No. 43 縱向連結罌粟花
營造出飄浮感

a	罌粟花	80日圓×5枝=400日圓
Total		400日圓（約為NT$118）

✤ Arrange Point ✤　以包裝紙與緞帶包裹空保特瓶製成花器，再以縱向的方式重疊插入罌粟花，以藏住花莖。因為寶特瓶口狹窄，所以能夠輕鬆辦到！
花／山本　攝影／落合

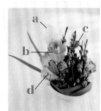

No. 44 以雛人偶作為構想
鬱金香要一高一低

a	鬱金香（Honeymoon）	250日圓×1枝=250日圓
b	鬱金香（Fancy Frills）	250日圓×1枝=250日圓
c	桃花	400日圓×1枝=400日圓
d	香豌豆花（Sakura）	150日圓×1枝=150日圓
Total		1050日圓（約為NT$310）

✤ Arrange Point ✤　兩朵鬱金香須作出高低差且不可距離太遠，分切好的桃枝則用來填滿空隙，接著將香豌豆花的花單獨剪下並插於外側；注意位置須較低！最後再將鬱金香葉捲繞於最外側以遮住吸水海綿。
花／池貝　攝影／落合

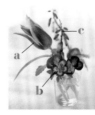

No. 45 選用形狀大小皆不同的
同色花材！

a	鬱金香（Ballade Dream）	300日圓×1枝=300日圓
b	三色堇	50日圓×3枝=150日圓
c	爆竹百合	200日圓×2枝=400日圓
Total		850日圓（約為NT$251）

✤ Arrange Point ✤　斜向插入鬱金香，再於較低的位置插入三色堇，爆竹百合則須剪得稍長一些。同種顏色的不同花材，可藉由不同插法展現出各自的個性。在杯口貼上十字形膠帶以固定花，同時也能調整高度。
花／高田　攝影／落合

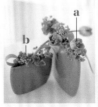

No. 46 自然伸展的鬱金香
相互交錯的祕訣就在底部的配花

a	鬱金香（Kaiserin Maria Theresia）	200日圓×3枝=600日圓
b	櫻草	400日圓×1盆=400日圓
Total		1000日圓（約為NT$295）

✤ Arrange Point ✤　瓶口狹窄的器皿可以輕鬆固定少量的花材，將分切後的櫻草先插入後也能固定鬱金香。另外，可試著剪下鬱金香的葉片，捲成圈圈以當作裝飾。
花／田口　攝影／落合

No. 47 將春蘭葉捲成圓圈後放入壺中即可固定花材

a	紅花石蒜	250日圓×2枝=500日圓
b	斑春蘭葉	20日圓×6枝=120日圓
Total		**620日圓**（約為NT$183）

✤ Arrange Point ✤　若想營造出纖細的花與葉輕輕隨風搖擺的氛圍，便不可少了春蘭葉！隨將春蘭葉捲成圓圈再插入壺口，葉片便會自然地垂向壺口外側，畫出輕柔的線條。最後將紅花石蒜倚靠於春蘭葉的圓圈中作點綴即可。

花／三吉　攝影／山本

No. 48 以水仙的葉片畫出優美的曲線

a	水仙	150日圓×2枝=300日圓
b	大三色菫	50日圓×3枝=150日圓
c	小三色菫	50日圓×3枝=150日圓
d	銀荷葉	50日圓×2片=100日圓
Total		**700日圓**（約為NT$208）

✤ Arrange Point ✤　準備大小兩種尺寸的白色瓷盤。於大盤上排入銀荷葉後再捲繞水仙的葉片；首先須將水仙葉以放射狀排列，接著再於中央放上小盤固定便能隨意地捲繞葉片。最後只須將花朵插於兩盤間的縫隙，並於盤中盛水即可。

花／三吉　攝影／山本

No. 49 以湯匙固定浮在水面的花與葉

a	柳穿魚	150日圓×4枝=600日圓
b	銀荷葉	50日圓×1片=50日圓
Total		**650日圓**（約為NT$191）

✤ Arrange Point ✤　以顆粒狀的柳穿魚與碗，勾勒出以珍珠粉圓為概念的作品！作業時須按照銀荷葉、柳穿魚、湯匙的順序重疊；湯匙除了裝飾之外也具有固定的作用，可防止加水後花莖向上浮起。若以置筷架代替湯匙也很可愛！

花／三吉　攝影／山本

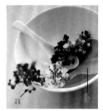

No. 50 緊緊依偎的圓形小菊花營造出可愛立體感

a	菊花（Seipiko）	200日圓×1枝=200日圓
b	菊花（Yoko Ono）	200日圓×1枝=200日圓
c	菊花（Cha Cha）	200日圓×1枝=200日圓
Total		**600日圓**（約為NT$177）

✤ Arrange Point ✤　於蛋杯中放入蛋殼後插入菊花即可。作業時，以剪刀的尖端刺破蛋殼後再慢慢擴張，能鑿出漂亮的洞。將渾圓的菊花分切成單朵小花並重疊插入蛋殼中，如此便能營造出立體感。

花／三吉　攝影／山本

夏

No. 51 將小花分插於酒器組裝飾成家家酒風的花藝作品

a	百日草	150日圓×5枝=750日圓
Total		**750日圓**（約為NT$221）

✤ Arrange Point ✤　以陶製酒壺與酒盞作為花器。先於酒壺中放入劍山，接著插入百日草並作出高低差即可。須注意，壺口處須選用最大朵的百日草，如此不但能讓作品的整體感較為沉穩，也能巧妙地遮住劍山。

花／井出（恭）　攝影／山本

No. 52 各種顏色&形狀充滿熱鬧氣息的花朵與玻璃杯

a	蘆莖樹蘭	400日圓×1枝=400日圓
b	千日紅	150日圓×2枝=300日圓
c	菊花（Shamrock）	400日圓×1枝=400日圓
Total		**1100日圓**（約為NT$323）

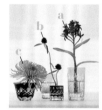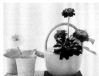

✤ Arrange Point ✤　口徑寬的紅色玻璃杯搭配對比的綠色菊花；杯身高的紅色玻璃杯中插入較長的粉色蘆莖樹蘭！試著配合既有的玻璃杯挑選花材；也可分切出蘆莖樹蘭的葉片當作綠色的葉材使用！

花／井出（恭）　攝影／山本

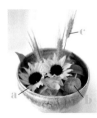

No. 53 將花材完整收納於缽中使碗缽花紋成為設計的一環

a	向日葵（Sunrich Pine）	200日圓×3枝=600日圓
b	繡球花（小）	350日圓×1枝=350日圓
c	麥穗	50日圓×3枝=150日圓
Total		**1100日圓**（約為NT$323）

✤ Arrange Point ✤　為了展現日式器皿的雅緻情趣，便須完整地露出器皿的模樣，因此所有花材皆須完整地放入缽中，只須讓麥穗向上直立增加動感。另外，為了使花朵集中形成圓形，須切除吸水海綿的邊角以作出較圓滑的多邊形。

花／柳澤　攝影／山本

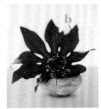

No. 54　稍稍傾斜的八角金盤　展現夏日般的朝氣

a	玫瑰（Ranuncula）	600日圓×1枝＝600日圓
b	八角金盤	150日圓×1枝＝150日圓
Total		750日圓（約為NT$221）

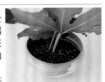

✤ Arrange Point ✤　營造出作品寬度的八角金盤。作業時，葉片須稍微傾斜，不可垂直插入花器中；如此平面的葉片便會產生景深，進而為作品帶來活潑的生命力。在缽中放入小石頭除了可以隱藏劍山外，更能展現和風雅趣。

花／中三川　攝影／山本

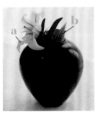

No. 55　橫向放入葉片後　再添上一朵花瓣深凹的百合

a	香水百合（Sayaka）	1000日圓×1枝＝1000日圓
b	佛手蔓綠絨	150日圓×1片＝150日圓
Total		1150日圓（約為NT$340）

✤ Arrange Point ✤　將佛手蔓綠絨橫向插入花器，只露出半邊葉片，除了可以強調其獨特的鋸齒狀葉緣之外，還可以固定插於凹縫間的百合。百合須挑選花瓣為深凹型的品種。百合須橫向插入葉片的凹縫間，營造由壺形花器瓶口滿溢出的感覺；如此一來，花、器、葉便會產生一體感。

花／大久保　攝影／中野

No. 56　於短籤上以花與葉　描繪出充滿情趣的圖樣

a	千代蘭	300日圓×3枝＝900日圓
b	斑春蘭葉	20日圓×5枝＝100日圓
Total		1000日圓（約為NT$295）

✤ Arrange Point ✤　試著以春蘭葉玩插花！活用其線條優美的特質，如同摺紙般地隨意彎摺後再放入長方形的淺盤中。另外，將葉子打結作成立體造型後，也可固定千代蘭。擺飾時須注意花朵間不可太過緊密，且須突顯出水盤的清涼感，以營造出像浴衣花紋般的圖樣。

花／大久保　攝影／中野

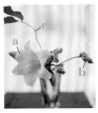

No. 57　選用修剪過後的帶葉枝材　再輕輕放上一朵麝香百合

a	百合（麝香百合）	600日圓×1枝＝600日圓
b	地中海藍鐘花	200日圓×1枝＝200日圓
c	白珠樹葉	150日圓×1枝＝150日圓
Total		950日圓（約為NT$279）

✤ Arrange Point ✤　碩大的麝香百合也可搭配小巧的玻璃杯！訣竅即為須插入一枝經過修剪的細長白珠樹枝。白珠樹枝上的葉片能分散視覺重點，可柔和百合的笨重感。將花材以交叉的方式插入玻璃杯中即可，不須搭配固定工具。

花／森（春）　攝影／山本

No. 58　於睡蓮的葉片上　疊上一片有黃色斑點的大吳風草！

a	睡蓮	700日圓×1枝＝700日圓
b	睡蓮葉	250日圓×1片＝250日圓
c	大吳風草	50日圓×1片＝50日圓
Total		1000日圓（約為NT$295）

✤ Arrange Point ✤　製作方式很簡單！只須在大玻璃盤中放入睡蓮葉，再於切口處插入睡蓮即可。整體的聚焦處則為蓮葉上帶黃色斑點的大吳風草。擺放完成後便可在葉片上加水作出水窪，營造清涼感。

花／井出（恭）　攝影／山本

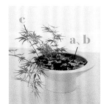

No. 59　斜向延伸至外側的楓葉　形成池上一片涼爽的樹蔭

a	康乃馨（Nebo）	250日圓×1枝＝250日圓
b	康乃馨（Primero Penny）	250日圓×1枝＝250日圓
c	稻葉枝垂楓	500日圓×1枝＝500日圓
Total		1000日圓（約為NT$295）

✤ Arrange Point ✤　將康乃馨的花瓣一片片摘下灑於水面上。此款作品的重點在於楓葉的枝幹，建議選用葉片纖細、擁有華美感的稻葉枝垂楓。楓葉傾斜伸展至外側，可延伸視覺的寬度，進而營造出涼爽感。作業時須將楓葉插於劍山上以固定底部。

花／よこやま　攝影／中野

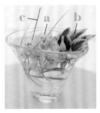

No. 60　半邊水中花　同時欣賞兩種風情

a	東亞蘭	700日圓×1枝＝700日圓
b	鳴子百合	100日圓×2枝＝200日圓
c	斑春蘭葉	20日圓×5枝＝100日圓
Total		1000日圓（約為NT$295）

✤ Arrange Point ✤　將半邊花材沉於水中，使其充滿涼意的作品！水中的東亞蘭看起來較為膨脹，可同時欣賞上下兩種完全不同的風情。斑春蘭葉則須捲彎後沉入水中，再使其尖端自然向上伸出水面即可。

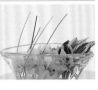

花／佐藤（義）　攝影／山本

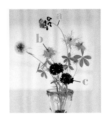

No. 61　花莖線條優美的魯冰花　打造出清爽的插花作品

a	魯冰花	200日圓×1枝＝200日圓
b	黑種草	150日圓×2枝＝300日圓
c	矢車菊	150日圓×3枝＝450日圓
Total		950日圓（約為NT$279）

✤ Arrange Point ✤　即使全是楚楚動人的藍色小花，主角卻格外醒目，即為優雅的魯冰花！於玻璃杯中放入劍山並筆直地插入魯冰花後，於葉片的縫隙間加入其他花材，以免遮住魯冰花的可愛葉片。

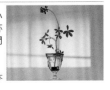

花／柳澤　攝影／山本

秋

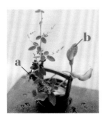

No. 62	相對於筆直站立的胡枝子 海芋則彎捲成柔和的曲線	
a 胡枝子	500日圓×1盆=500日圓	
b 海芋	250日圓×3枝=750日圓	
Total	1250日圓（約為NT$369）	

✤ Arrange Point ✤　以小提桶作為花器，將迷你海芋捲彎後裝飾於垂直站立的胡枝子旁，以添加柔和的曲線。位置較矮的海芋須沿著木桶底部旋繞，以展現出曲線的單純感，其餘花材則插於吸水海綿上即可。

花／保坂　攝影／山本

No. 63	將桔梗插於竹子中 營造出日式典雅風情	
a 桔梗	150日圓×3枝=450日圓	
b 齒葉溲疏	150日圓×1枝=150日圓	
Total	600日圓（約為NT$177）	

✤ Arrange Point ✤　位置較高的桔梗引人注目！將花莖纖細、楚楚動人的桔梗花插於竹身上的長方開口中，便能瞬間加強存在感，又可營造出卓絕的日式風情。作業時，花器底部須放入吸水海綿以避免竹子搖晃，最後以小碎石遮住海綿即可。

花／保坂　攝影／山本

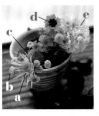

No. 64	以黑色小石子固定黃色花朵 打造出日式現代風作品	
a 菊花	200日圓×1枝=200日圓	
b 法國小菊	200日圓×1枝=200日圓	
c 金杖球	150日圓×1枝=150日圓	
d 天人菊	150日圓×1枝=150日圓	
e 萬壽菊	150日圓×1枝=150日圓	
Total	850日圓（約為NT$251）	

✤ Arrange Point ✤　每種花材皆為黃色的菊科品種。以黑色小石子當作固定工具，便能為菊花營造出現代感的風格。先將小石子放至八分滿，再將圓滾滾的金杖球插於較矮的位置。可試著將較小的菊花插於較高的位置，以展現出輕巧感。

花／保坂　攝影／山本

No. 65	以秋風吹動的情景 插入撫子花＆芒草	
a 撫子花	150日圓×1枝=150日圓	
b 芒草	500日圓×1盆=500日圓	
c 鷸草	600日圓×1盆=600日圓	
Total	1250日圓（約為NT$369）	

✤ Arrange Point ✤　最適合賞月夜的插花作品。除了撫子花之外，更加上芒草與鷸草等禾本科植物，使其在月夜中翩翩起舞。固定花材的道具為小型竹籠，只須將其顛倒置於水盤中再將花材插於籠眼間即可。

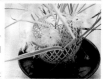

花／保坂　攝影／山本

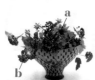

No. 66	活用綴滿果實的枝材 營造秋季原野風	
a 金光菊	150日圓×2枝=300日圓	
b 綠紫葉風箱果	600日圓×1枝=600日圓	
Total	900日圓（約為NT$266）	

✤ Arrange Point ✤　將綴滿果實的綠紫葉風箱果長枝，插入花器後再修剪掉多餘的葉片，使其看起來從花器中溢出。金光菊則插於較低的位置，以便從綠葉中露出花臉；作業時，將其中一枝金光菊倚靠於花器的口緣，便能瞬間提升存在感！

花／熊田　攝影／中野

No. 67	迷你的作品 以葉片強調紅花的存在感	
a 玫瑰（Rote Rose）	350日圓×2枝=700日圓	
b 菊花	250日圓×1枝=250日圓	
c 銀荷葉	50日圓×3片=150日圓	
Total	1100日圓（約為NT$323）	

✤ Arrange Point ✤　將花材綁成圓形花束後插於燭台上，便能作出此款迷你作品。首先須以放射狀展開的方式將花材紮成花束，作出圓形花面，最後添上銀荷葉後再同時剪短花莖即可。玫瑰花莖剪得越短吸水力越佳，也越不容易凋謝。

花／小田切　攝影／中野

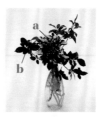

No. 68	具有深沉色調的 紅色大理花＆枝材	
a 大理花（Katrina）	600日圓×1枝=600日圓	
b 紅葉李	400日圓×1枝=400日圓	
Total	1000日圓（約為NT$295）	

✤ Arrange Point ✤　主花為深紅色與白色的雙色大花型大理花。試著以紅葉李稍微遮住大理花；如此一來兩種花材的深紅色便會互相交錯，進而使作品產生統一感。若花與葉各據一處，大理花便會獨自跳出而失去整體感。

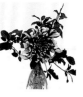

花／熊田　攝影／中野

No.69 楓枝獨距高處 宛如撑起一把紅傘！

a 大理花（大）	600日圓×1枝=600日圓
b 楓葉	450日圓×1枝=450日圓
Total	1050日圓（約為NT$310）

✤ Arrange Point ✤　楓葉與大理花各一的和洋對比風格，若想感受此中樂趣，便須在楓葉簇與大理花間預留充足的空間，以營造出日式花藝的緊湊感。最後將長於花莖下方的葉片剪下並插於大理花旁即可。

花／柳澤　攝影／山本

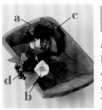

No.70 一池清水與秋牡丹 為火紅的玫瑰帶來秋季的涼意

a 玫瑰（Lavaglut）	400日圓×2枝=800日圓
b 秋牡丹	150日圓×1枝=150日圓
c 撫子花	150日圓×1枝=150日圓
d 英蒾果	150日圓×1枝=150日圓
Total	1250日圓（約為NT$369）

✤ Arrange Point ✤　將吸水海綿剪成小方塊後於底部包上鋁箔紙，再以膠帶固定於木盤的兩側。接著以玫瑰和葉片分別作出作品的高與寬，建構出大致的輪廓；再將其他的花材填滿空隙即可。特別選用白色秋牡丹以展現秋季的清涼。

花／渋沢　攝影／中野

冬

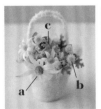

No.71 充滿暖意的銀色葉片 顯現出白色小花的存在感

a 雪絨花	250日圓×2枝=500日圓
b 千日紅	150日圓×1枝=150日圓
c 銀葉菊	100日圓×1枝=100日圓
Total	750日圓（約為NT$221）

✤ Arrange Point ✤　插於圓毛氈花器中的皆為白色襯底花材。為了使整體作品看起來更加溫柔，最重要的即為先插入銀葉菊，以便將其銀色的葉片當作背景來襯托出白色花朵。除此之外，銀葉菊還可墊高纖細的雪絨花，展現其輕柔感。

花／田辺　攝影／田邊

No.72 多用途的多花型玫瑰 連葉片也可加以利用

a 玫瑰（Britney）	400日圓×1枝=400日圓
b 玫瑰（Sweet Old）	600日圓×1枝=600日圓
Total	1000日圓（約為NT$295）

✤ Arrange Point ✤　玫瑰須選用有數朵花的多花型品種。多花型花材分切後，除了能製作出具有分量感的作品之外，葉片部分也可作為花材使用。襯於紙盒邊緣的蕾絲墊則有營造暖意及填補空隙的效果。

花／田辺　攝影／田邊

No.73 以圓滾滾的毛線球當作花器！ 進行保水再將花插入

a 非洲菊（Pixel之外任一種）	
	200日圓×2枝=400日圓
b 非洲菊	150日圓×1枝=150日圓
Total	550日圓（約為NT$162）

✤ Arrange Point ✤　將毛線球裝上鈕釦作成花器，再分別插入一枝非洲菊。作業時，非洲菊須先插入盛水的塑膠容器中，如此便能提供花朵水分又能避免弄濕毛線。另外，也可以將紙巾沾水後，以保鮮膜包於花莖切口代替塑膠容器。

花／池貝　攝影／田邊

No.74 剪下粉紅色小花 在海綿聖誕樹上畫出小花圖案

a 玫瑰（Old Fantasy）	400日圓×2枝=800日圓
b 蠟梅	200日圓×1枝=200日圓
Total	1000日圓（約為NT$295）

✤ Arrange Point ✤　將粉紅色海綿剪成聖誕樹的形狀後，再於各處插上花朵即可。須選用擁有許多小花的多花型花材，以便於聖誕樹上畫出豐富的小花圖案。樹頂的白色星星也同樣為海綿製成，將其插上牙籤後便可裝飾於頂端。

花／市村　攝影／栗林

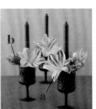

No.75 飄來陣陣針葉樹香的平安夜 要訣是以蠟燭分散葉材與孤挺花

a 孤挺花（Ambience）	800日圓×1枝=800日圓
b 針葉樹	200日圓×1枝=200日圓
Total	1000日圓（約為NT$295）

✤ Arrange Point ✤　於花器中放入吸水海綿後將蠟燭插於正中央，將葉材固定於其中一側。如此便能徹底分散兩種花材，進而突顯出孤挺花。選用葉片成簇的針葉樹，便能與大朵的孤挺花取得平衡感。

花／池貝　攝影／田邊

70

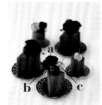

No. 76 以茶色的海綿作成蛋糕吧！

a 玫瑰	400日圓×1枝	=400日圓
b 玫瑰	400日圓×1枝	=400日圓
c 海棠果	50日圓×4個	=200日圓
Total		1000日圓（約為NT$295）

✤ Arrange Point ✤ 首先須先作出蛋糕紙型，接著再將茶色海綿按照紙型剪成蛋糕模樣。為了營造出蛋糕的真實感，因此保留了切斷面的鋸齒紋路。最後將多花型玫瑰剪短並於海棠果底部插入牙籤，再同時裝飾於蛋糕上即可。

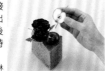

花／市村 攝影／栗林

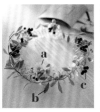

No. 77 最重要的即為透明感因此使用小玻璃瓶當作花器

a 雪絨花	250日圓×1枝	=250日圓
b 斑葉聚錢藤	200日圓×1枝	=200日圓
c 野櫻梅	300日圓×1枝	=300日圓
Total		750日圓（約為NT$221）

✤ Arrange Point ✤ 底座為插入小玻璃罐的線圈狀鋁線環；製作時使用較粗的棒狀物體，便能輕鬆將鋁線捲成線圈的模樣。接著取一段較長的斑葉聚錢藤輕輕地繞於鋁線上，一邊觀察整體的平衡感，一邊將花與果實插於玻璃罐中即可。

花／井出（綾） 攝影／山本

No. 78 以金色細繩拉出大圓圈增添清爽白色小花的華麗感

a 石斛蘭	400日圓×2枝	=800日圓
Total		800日圓（約為NT$236）

✤ Arrange Point ✤ 首先須將3至4條金色細繩整成一束插入海綿，並拉出3個大圓圈。以摺扇的概念放上白色石斛蘭，並使其向兩側自然伸展。統一使用白色瓷盤與海綿便能提升整體格調，並營造出新年的氣息。

花／勝田 攝影／落合

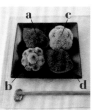

No. 79 圓滾滾的菊花年菜組散發清爽香氣

a 菊花（Jenny Orange）	200日圓×1枝	=200日圓
b 菊花（Cha Cha）	200日圓×1枝	=200日圓
c 菊花	200日圓×2枝	=400日圓
d 白珠樹葉	150日圓×1枝	=150日圓
Total		950日圓（約為NT$279）

✤ Arrange Point ✤ 以黑色淺盤盛裝大小兩種菊花，打造出日本年菜的模樣。大朵菊花只須置於白珠樹葉片上即可；小朵的迷你菊則須插於圓柱形的吸水海綿中，以呈現出栗子金團的模樣。

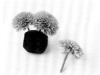

花／澤田 攝影／落合

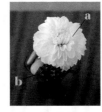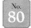

No. 80 誇張的大小對比&紅白配色令人不禁綻放笑顏

a 大理花（鎌倉）	600日圓×1枝	=600日圓
b 火龍果	250日圓×1枝	=250日圓
Total		850日圓（約為NT$251）

✤ Arrange Point ✤ 須配合花材的顏色，準備固定花材用的白色小石子與紅色玻璃器皿。之後只須將白色大理花剪短插入玻璃杯中，再於一旁點綴上火龍果即可。正因為緊鄰的兩種花材間大小差別如此明顯，所以作品整體才如此討喜！

花／池貝 攝影／田邊

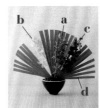

No. 81 開展的摺扇為千代蘭帶來律動感

a 千代蘭（Calypso）	300日圓×1枝	=300日圓
b 千代蘭（Pattaya Gold）	300日圓×1枝	=300日圓
c 千代蘭（Blue Boy）	300日圓×1枝	=300日圓
d 棕櫚	200日圓×1枝	=200日圓
Total		1100日圓（約為NT$323）

✤ Arrange Point ✤ 近似平面的作品卻擁有生動的律動感，最主要的關鍵在於千代蘭須與葉片前後交錯。千代蘭須先盡量挑選出3種較具華麗感的顏色，之後再配合其高度將棕櫚葉修剪成扇形即可。

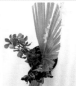

花／池貝 攝影／田邊

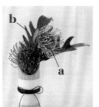

No. 82 遮掩粗花莖感受與竹筒的整體美

a 針墊花	400日圓×2枝	=800日圓
b 佛手蔓綠絨	150日圓×2枝	=300日圓
Total		1100日圓（約為NT$323）

✤ Arrange Point ✤ 雖然花材與葉材皆為視覺衝擊較強烈的熱帶花材，但卻與竹筒如此協調；關鍵即為不可露出粗重的莖部。另外，花材的曲線與竹筒俐落的直線，產生的對比也相當漂亮。最後使用白色和紙與紅細線裝飾竹筒，即能營造出新年的氣息。

花／村上 攝影／落合

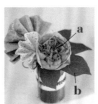

No. 83 將和服或腰帶的碎布摺成扇狀讓玫瑰也充滿新年氣氛

a 玫瑰（Yves miora）	500日圓×1枝	=500日圓
b 楓葉	450日圓×1片	=450日圓
Total		950日圓（約為NT$279）

✤ Arrange Point ✤ 裝飾成迷你門松的玫瑰，須選用具有大量花瓣的品種。於竹筒中放入吸水海綿後再將玫瑰插於楓葉上方；摺扇部分則以和服布等材料製成，綁上鐵絲後再以膠布纏繞即可。

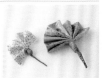

花／山本 攝影／落合

展現花材個性・作品更具美感

最具決定性的 綠色葉材！

綠色葉材與切花相同，即為一般花店販售的插花用葉片。
請千萬別認為「預算有限，所以挑選葉材有點太浪費了。」
因為即使只有1枝花材，
也會因為搭配的葉材而展現出令人意想不到的魅力！
現在就來學習彎捲、延伸、垂墜等葉材的使用方法吧！

How to Use A Leaf

讓花朵煥然一新的
葉材形狀有……

線狀葉材…p.80

細長的線狀葉材可作出柔美
的捲曲造型，同時也能用於
強調筆直的直線作品。

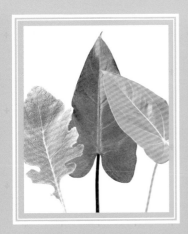

面狀葉材…p.78

此類葉材具有傲人的寬廣面積且種
類眾多，有各式各樣的顏色與質
感。

散狀葉材…p.82

泛指具有鋸齒狀葉片或小型葉片等
較為自然的葉材。

看哪！相同花材
配上不同種類的綠葉，
整體風格便如此截然不同！

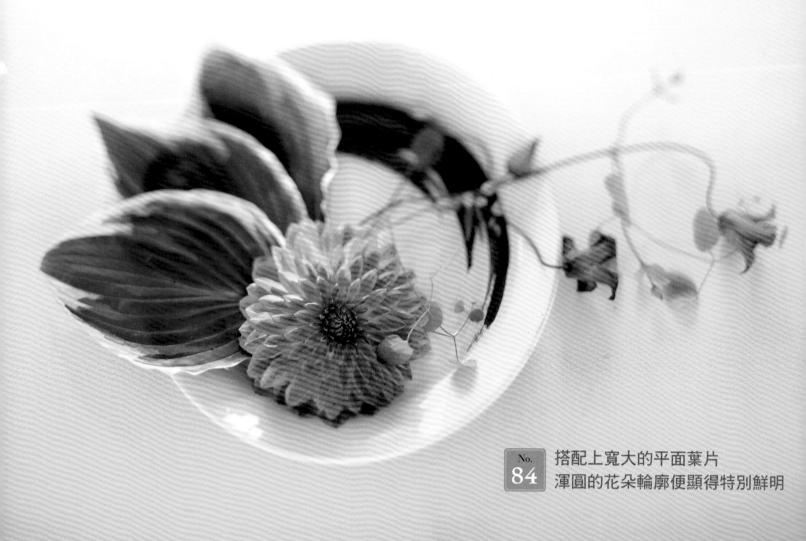

No.
84
搭配上寬大的平面葉片
渾圓的花朵輪廓便顯得特別鮮明

type A

面狀葉材

餐桌上的豪放大盤花藝！於花朵下方鋪上面積寬大的綠色葉片，便能突顯出大理花的渾圓外形，使其更有存在感。此即為綠色面積較為寬廣的面狀葉材，所擁有的背景效果特質！

綠色葉材的3種搭配方法，請見下頁解說！

No. 85 搭配上筆直的細長形線狀葉材
低矮的大理花看起來也更旺盛

No. 86 散狀葉材的優點為自然不做作的氣質
可增添花朵的柔美感

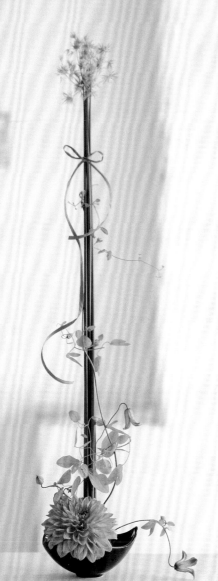

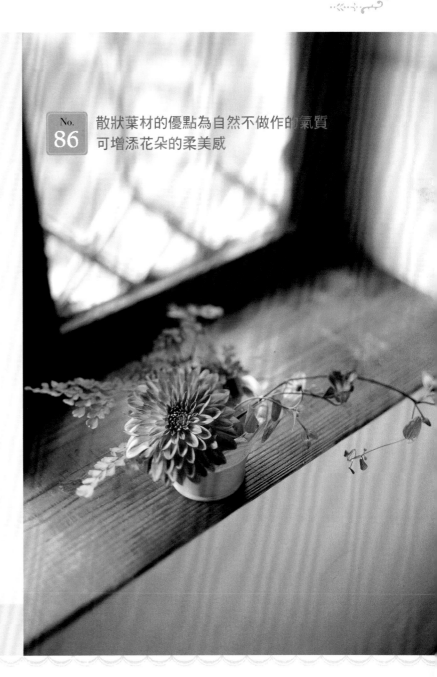

 type B 線狀葉材

由花朵中竄出的綠芽，似乎將要聳入天際。明明主花與左頁作品同樣為一朵大理花而已，但風格變化之大如此令人驚豔！其實只要搭配上俐落的直線形葉材即能瞬間擴充作品的空間感，進而打造出清新爽朗的插花作品。

 type C 散狀葉材

雖然一般認為花朵較大的大理花屬於陽光型的花材，但只要搭配上適當的葉材便能改變形象！例如搭配上葉片細小的纖細葉材，大理花便會瞬間充滿女性氣質，且更能與大理花花瓣上的複雜色彩產生細膩的共鳴。

在P.74至P.75的作品中綠色葉材竟有如此亮眼的成效！

在P.74至P.75的作品中使用了700日圓購買花材、
300日圓添置葉材，剛好符合1000日圓（約為NT$295）的預算。
這樣的價格，是否會認為還可以再多買1至2朵的花材？
其實不然，購買綠色葉材才是正確的選擇。
因為綠色葉材具有能夠適當放大主花魅力的魔力，
所以現在就分別來看看面狀、線狀和散狀葉材各自的功用吧！

花

大理花（真心）
400日圓×1枝

＋

鐵線蓮
300日圓×1枝

＝ 700日圓
（約為NT$208）

＋

如何聰明地
使用剩下的
預算？

綠色葉材

typeA
面狀葉材

玉簪（小）
100日圓×3片

typeB
線狀葉材

太藺
50日圓×5枝

typeC
散狀葉材

鐵線蕨
250日圓×1枝

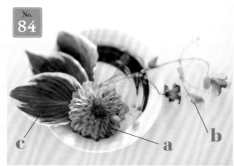

No. 84

a	大理花（真心）	400日圓×1枝＝400日圓
b	鐵線蓮	300日圓×1枝＝300日圓
c	玉簪（小）	100日圓×3片＝300日圓
Total		1000日圓（約為NT$295）

面狀葉材的立即成效！
面狀葉材可突顯出單朵花材的輪廓，更可增添衝擊感與重量感！

若想營造出力度強、有個性的風格，選用葉片面積寬大的面狀葉材最具效果。只須將面狀葉材當作背景，或裝飾於花朵底部，即能突顯出花朵的嬌嫩色彩與細緻的輪廓。在P.74的作品中特意重疊了3片約與花朵同尺寸的玉簪作為背景，而玉簪沉穩的綠色也增添了幾分厚重感。

Point 1
重疊葉片營造立體感！

若將面狀葉材直接置於花器中，作品整體的感覺便會過於平面而缺乏生動感。因此須重疊葉片作出角度，或沿著花器邊緣捲繞以營造出立體感。

Point 2
於底部加水

將葉片鋪於平淺的花器中時，葉柄容易翹出水面而導致枯萎。雖然葉片較為肥厚的葉材比較能夠耐久，但水分還是不可缺少的。

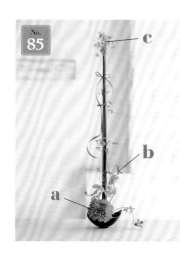

No. 85

a	大理花（真心）	400日圓×1枝＝400日圓
b	鐵線蓮	300日圓×1枝＝300日圓
c	太藺	50日圓×5枝＝250日圓
Total		950日圓（約為NT$279）

線狀葉材的立即成效！
生氣蓬勃的直線與優雅的曲線。活用周遭空間，展現個性魅力。

能夠與面狀葉材匹敵，經常被運用於個性花藝中的另一種綠色葉材即為線狀葉材。若將直線或曲線的綠色葉材延伸至只插了一朵花的周圍空間，便能引導出作品的規模感。在P.75的作品中特意將太藺束直插於圓滾滾的大理花後方，使其輪廓能更為鮮明銳利。

Point 1
將葉材紮成束

若太藺的莖部彎曲便會使其線狀的效果減半，因此若有需要，須以繩子或膠帶加以固定。例如想將太藺紮束以利用其直線的線條美感，便須固定葉片的中央部分。

Point 2
確實固定底部

雖然線狀葉材可自由地延伸而取得較大的空間，但是為了避免其被風吹倒，所以必須插於吸水海綿或大型劍山上以確實固定。

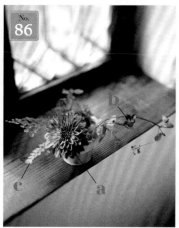

No. 86

a	大理花（真心）	400日圓×1枝＝400日圓
b	鐵線蓮	300日圓×1枝＝300日圓
c	鐵線蕨	250日圓×1枝＝250日圓
Total		950日圓（約為NT$279）

散狀葉材的立即成效！
添加輕快細膩的表情，便會讓人注意到花朵細部。

具有鋸齒邊緣的葉片，以及由小片葉子組成的藤蔓類等形狀較為複雜的葉材，能夠有效引導出花朵的微妙表情！例如在P.75的作品中，鐵線蕨便發揮了突顯花瓣色調的效果，進而柔和了大理花的豪放形象。

Point 1
分切後使用

葉片較大的葉材與較長的藤蔓類葉材，經過分切後較容易運用，因此範例中的鐵線蕨便須自中央粗莖的部分分切成2至3小份。

Point 2
重疊插入

圖片中為P.75作品的內部。作業時須以不同的方向疊上鐵線蕨，以營造動感。與面狀葉材相同，橫幅較寬的葉材須作出立體感。

面狀葉材

葉面的寬度突顯少量的鮮花 並增加厚重感！

面狀葉材的綠色面積較寬廣，因此必須注意顏色與質感後再挑選。顏色鮮豔的葉片適合鮮豔的花材，如地墊般有絨毛的葉片則適合中間色的花材；此外也有正反面不同色的葉片，因此須仔細觀察後再挑選出最適合主花的葉材。

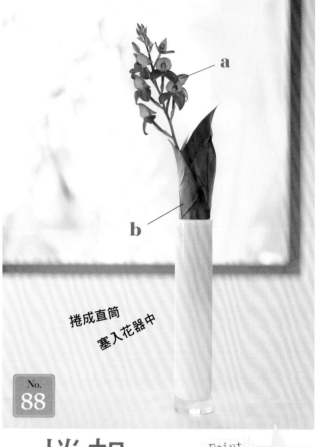

捲成直筒
塞入花器中

No. 88

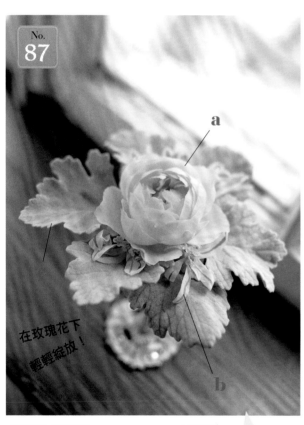

No. 87

a

在玫瑰花下
輕輕綻放！

b

展開

主花為擁有淡粉紅色圓形花瓣的可愛玫瑰。即使同樣搭配面狀葉材，但若葉片顏色過深，便無法呈現出如此柔美的氣息。因此葉材部分特意選用觸感如毛毯般的銀白色銀葉菊。此種搭配方法是為了能夠用心欣賞，僅有一朵淡色鮮花的最佳選擇。 花／筒井 攝影／山本

Point

沿著玻璃杯邊緣鋪上6片銀葉菊葉片，並使其向四方展開，同時也具有固定上方初雪草與玫瑰的作用。

銀葉菊

a	玫瑰（Yves Chanter Marie）	
	500日圓 × 1 枝 = 500日圓	
b	初雪草	
	200日圓 × 1 枝 = 200日圓	
c	銀葉菊	
	200日圓 × 1 枝 = 200日圓	
Total	900日圓（約為NT$266）	

捲起

為了突顯出蘭花的複雜花型與鮮豔的色彩，葉材與花器要盡可能地簡單。紅柄蔓綠絨背面帶有霧面感且具有如果實般的紅潤色澤，能夠襯托出花朵的粉嫩色調；因此作業時的重點為，須將蔓綠絨背面朝外捲成筒狀，再放入直筒花器中；而葉尖的部分也會形成整體作品的焦點。 花／熊坂 攝影／山本

Point

捲成筒狀的葉片也兼具固定花材的作用！即使花莖較短也能適當地插於最佳位置，不會落入花器中。

紅柄蔓綠絨

a	迪薩蘭	450日圓×1枝 = 450日圓
b	紅柄蔓綠絨	150日圓×3片 = 450日圓
Total		900日圓（約為NT$266）

重疊

插於黑色玻璃杯中的花朵為大理花。相互重
疊後成為背景的火鶴葉突顯出美麗的花臉，
使一片片挺立的花瓣散發出十足的分量感。
儘管花器與花材極為簡單，但依舊能營造出
確切的真實感，這便是面狀葉材的獨特魅
力！將1朵大理花橫向擺放，作出少女的嬌
羞感。 花／熊坂 攝影／山本

火鶴葉

稍微傾斜
增添動感

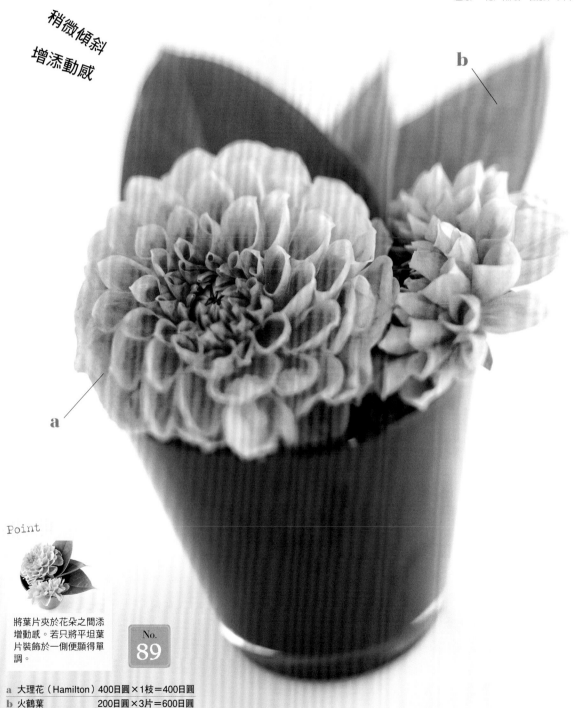

b

a

Point

將葉片夾於花朵之間添
增動感。若只將平坦葉
片裝飾於一側便顯得單
調。

No.
89

a	大理花（Hamilton）	400日圓×1枝＝400日圓
b	火鶴葉	200日圓×3片＝600日圓
Total		1000日圓（約為NT$295）

Column 1

超有趣！
面狀葉材
也能這麼用

**打洞作出
各種造型**

於右側葉片上鑿出小洞以穿
過花莖，左側的葉片上則打
出與花朵造型相同的孔。可
以銀荷葉等較硬的葉片試看
看！

**對摺作出
緞帶感**

葉蘭或香龍血樹等長形葉片
可對摺成一半後，再以鐵絲
固定其莖部。因為葉片對摺
後會產生膨脹感，所以能增
加作品的分量感。

線狀葉材

以優美線條捕捉空間感的綠色葉材

為低矮的數枝鮮花帶來寬闊的視野,便是線狀葉材的魅力!如鐵絲般具有彈力的線狀葉材須繞成圓圈,擁有優美氣息的葉片則須彎捲,挺拔直立的葉材則保留其本身造型;如此便能強調出各種線狀葉材的原有個性。

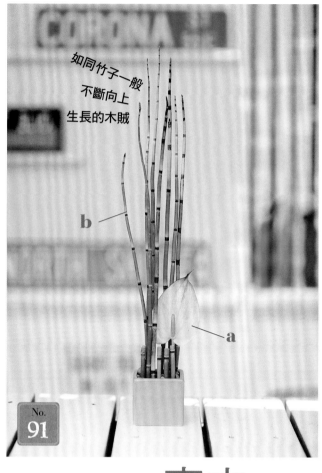

如同竹子一般不斷向上生長的木賊

b

a

No. 91

繞圈

在捲繞成柔美的圓弧線同時,綻放於空中的葉尖迸發出強而有力的氣勢。此為具有高度彈力的澳洲草樹才能使用的技法!緊跟著綠色線狀葉片的動作一起捲繞、飛舞的是擁有纖細花莖與線狀排列小花的文心蘭;玻璃杯中則放入了玻璃石子以固定花材。 花/熊坂 攝影/山本

Point

將紮成束的澳洲草樹捲成大圓圈後,以膠帶纏住合接點以避免散開。

直立

以充滿氣勢、直衝雲霄之姿將木賊直立插於花器中,以營造出強而有力的氣魄。大膽地將主花火鶴剪短插於木賊後方,使其與木賊融為一體,除了可以強調木賊的蓬勃生命力之外,也能將整體的焦點聚集於細線葉材的下方。 花/熊坂 攝影/山本

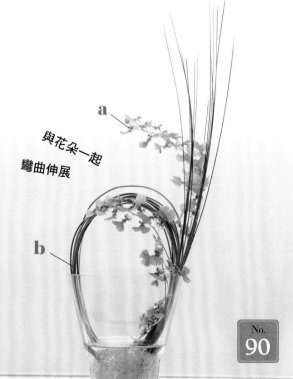

與花朵一起彎曲伸展

a

b

No. 90

澳洲草樹

a	文心蘭	
	300日圓×2枝	=600日圓
b	澳洲草樹	
	200日圓×1束	=200日圓
Total		
	800日圓	(約為NT$236)

木賊

Point

若想使葉材能夠挺立,便需要穩固的底座,因此在小碎石的下方放入吸水海綿。

a	火鶴 (Maxima Verde)	
	400日圓×1枝	=400日圓
b	木賊	50日圓×8枝 = 400日圓
Total		800日圓 (約為NT$236)

Point

春蘭葉不經修整直接插入花器，會顯得散亂，無法呈現出美麗的流線。因此須先以鐵絲將其整成一束。

a	麝香百合	600日圓×1枝＝600日圓
b	春蘭葉	20日圓×5枝＝100日圓
c	斑春蘭葉	20日圓×5枝＝100日圓
		日圓（約為NT$236）

No.
92

輕柔捲翹

柔和的曲線

彎捲

位於麝香百合旁的捲曲春蘭葉，與高高抬頭綻放的花朵營造出美麗的均衡感。乍看之下似乎只是隨意地將花材投入花器中，但其實是經過計算後的自然表現。作業時須將春蘭葉前端捲彎後，再於插瓶時修剪成參差不齊的長度，並於其中混合數枝斑春蘭葉以便與白色麝香百合融為一體。 花／マニュ 攝影／中野

春蘭葉

Column 2

柔和的線狀葉材，
輕鬆便能
捲出美麗曲線！

大捲……

準備奇異筆等筆管較粗的筆後，再將葉片繞著筆管轉圈，便能作出漂亮的弧線。須注意若一葉一葉分開捲繞，捲度會變得過於明顯，因此建議將數枝春蘭葉整成一束後再同時捲繞。最後以手指調整葉片尖端的流向即可。

將線狀葉材整成一束後，再將葉片的中央部分捲繞於粗管筆上並立刻鬆開。

以手指輕輕撫過鬆開的葉片尖端，便能作出柔和的曲線。

小捲……

小捲須以細管筆捲繞，原則上須一葉一葉分開捲繞，以便作出較精緻的捲度。須注意若力度過強或捲繞的時間過久，便會形成誇張的捲度，因此作業速度須乾脆俐落。若捲度過大可試著以手指抓住葉片後拉平。

若想使葉片尖端也呈現出優雅的弧線，便須從尖端部分開始捲繞。

捲至底部後靜置數秒鬆開，便能作出細緻的小捲。

散狀葉材

複雜的葉形為作品增添細膩的表情

雖然此類型的葉材不像面狀葉材般充滿存在感，但表情卻最為豐富。散狀葉材中也包含了葉片較小的藤蔓類，而此類具有細小葉片的綠色葉材，只須大方地直接利用其葉片走向與藤蔓流向，便能引導出花材的自然個性。

No. 94

是否猶如
灑著細雪的妝容？

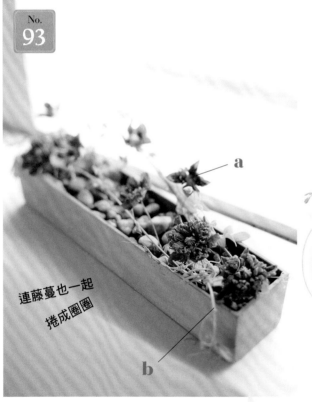

No. 93

a

連藤蔓也一起
捲成圈圈

b

展開

最適合白色松蟲草的葉材即為充滿蕾絲風、宛如從天而降的薄霜般的細裂銀葉菊。因為其擁有輕柔的花瓣且不會干擾花色，所以更能增添柔和感與飄浮感。插作時須依照蕾絲花、細裂銀葉菊、松蟲草的順序排放，以作出小巧的白色花束。 花／筒井　攝影／山本

聖代風的花器。特地選用粉狀白色海綿固定花材，以避免干擾花朵顏色。

匍匐

擁有細小捲翹鬍鬚的藤蔓匍匐於花器上，串連起散落於各處的鐵線蓮。楚楚動人的小花搭配上氣質類似的溫柔散狀葉材，在小盒中建構出另一個迷你世界。插作時稍微改變鐵線蓮的高度與方向，便能營造出盛開在原野上的小花氣息；而藤蔓類的綠色葉材更為作品增添了生動的表情。 花／熊坂　攝影／山本

百香果藤蔓

須先於花器中放入吸水海綿，再使葉材匍匐其上並插上鮮花，最後才全面鋪滿小石子。

a	鐵線蓮（elegance）	
	250日圓×3枝＝750日圓	
b	百香果藤蔓	
	150日圓×3枝＝450日圓	
Total		
	1200日圓（約為NT$354）	

銀葉菊

a	西洋松蟲草	150日圓×2枝＝300日圓
b	蕾絲花	150日圓×1枝＝150日圓
c	細裂銀葉菊	200日圓×1枝＝200日圓
Total		650日圓（約為NT$191）

垂墜

能夠將分插於多個花器中的花朵,自然串起的綠色藤蔓植物代表,即為擁有優美的藤蔓與葉片的Sugar Vine。使用藤蔓類植物時可試著將餐桌整體視為一個大花器,並將藤蔓修剪成不同的長度,讓較長的藤蔓圍繞於花朵周圍,較短的藤蔓則直接使其匐匐於餐桌上。最後加上小花,便可強調出充滿律動感的藤蔓流向。 花/熊坂 攝影/山本

Sugar Vine

隨性的藤蔓
串起花朵的情誼

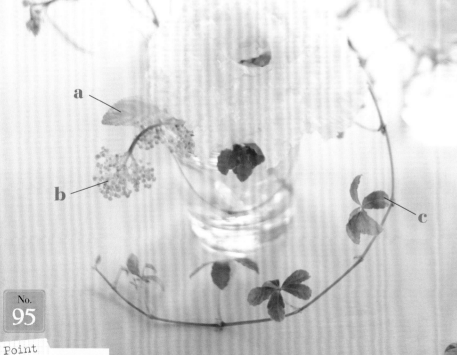

Column 3

巧妙地修整葉片,打造出清爽美人

若葉片過於茂密便必須先行修整

在葉型較小的枝材、葉材當中也有葉片較為密集的種類;使用此類素材時,若效果太沉重便須適當地修剪出間隔空間。

Before

After

No.
95

Point

將藤蔓底部插入花器後再沿著花朵繞成一圈。若要裝飾於餐桌上,則須挑選頂端較具華麗感的藤蔓。

a	洋桔梗 (Mousse White)	600日圓×1枝	=600日圓
b	美洲茶 (Marie Simon)	100日圓×1枝	=100日圓
c	Sugar Vine	150日圓×2枝	=300日圓
Total		1000日圓	(約為NT$295)

More...
綠色葉材的魔法非常多樣
兩種超便利的使用方法絕對必學！

idea1
固定花材使花朵挺立！

只有幾枝花材的小作品，還要特別準備海綿實在太麻煩，
那麼就讓綠色葉材變成固定工具吧！如此一來，
除了能支撐花朵之外，還能當作設計的一部分。
請選擇遇水不易腐爛、纖維性較強的葉片。

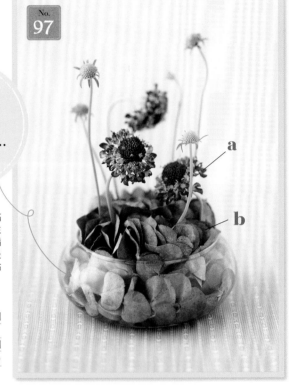

> No. 97

塞滿了
尤加利的
圓形葉片……

a

b

將一片片的尤加利葉依序縱向塞滿
花器，便足以固定纖細花莖。須注
意葉片不可橫向擺放，以免無法插
入花材。另外，尤加利葉在乾燥後
也相當漂亮，因此可試著在花朵枯
萎後換插乾燥花看看。
花／吉崎　攝影／田邊

a	松蟲草 150日圓×4枝＝600日圓	
b	尤加利葉	
		200日圓×1枝＝200日圓
Total	800日圓	（約為NT$236）

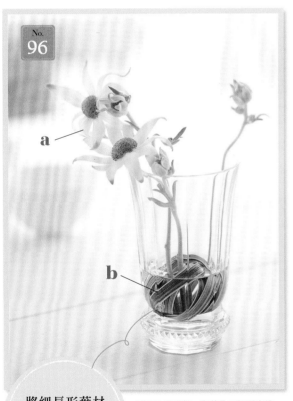

> No. 96

a

b

將細長形葉材
捲成圓球
再放入杯中

擁有白色斑紋、與花朵互相呼應的
斑春蘭葉球。須以手指捲繞春蘭
葉，以作出符合杯底尺寸的圓球，
並在完成後以黏著劑固定，以避免
形狀走樣。 花／佐藤（繪）　攝
影／落合

a	雪絨花	
		250日圓×2枝＝500日圓
b	斑春蘭葉	
		20日圓×3枝＝60日圓
Total	560日圓	（約為NT$165）

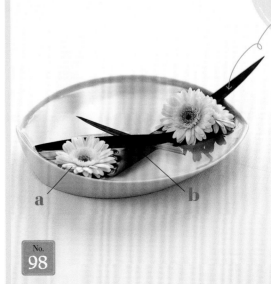

以長形葉片
固定漂浮於
水面的花朵

紐西蘭麻的葉片材質較硬，
即使彎摺、切割也不容易破
裂。在葉片上鑿孔後插入花
莖即可固定花材，如此花朵
便不會沾濕，並能欣賞到水
面浮花的美景。葉片輕輕地
搭於花器的兩端，營造出小
葉扁舟的風情。

a

b

> No. 98

a	非洲菊	
		150日圓×3枝＝450日圓
b	紐西蘭麻	
		150日圓×2枝＝300日圓
Total	750日圓	（約為NT$221）

idea 2

不要丟棄葉片！
請試著活用花的葉子

生於花材上的葉子當然與該種花最相稱！
在使用玫瑰與鬱金香等葉片較具韌性的花材時，
便可試著將其葉片分切出來，並加以運用。
這也是一種預算有限的解決方法之一！

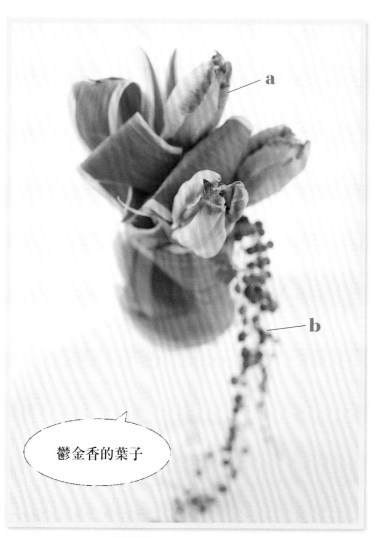

鬱金香的葉子

玫瑰葉

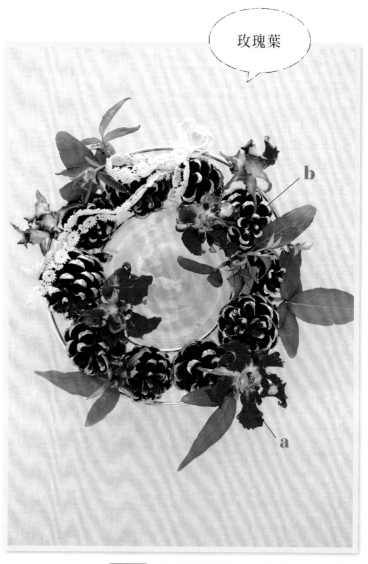

No. 99

能夠使用葉片的花材代表即為鬱金香。在堪稱
為寬版春蘭葉、擁有優美風格的鬱金香葉片當
中，也有邊緣帶白色斑紋的品種。將鬱金香葉
片彎摺成長形圓環後，插於花朵間便能營造出
作品的立體感。 花／鈴木　攝影／落合

a 鬱金香（Elsenburg）	
	300日圓×3枝＝900日圓
b 綠之鈴	150日圓×1枝＝150日圓
Total	1050日圓（約為NT$310）

No. 100

玫瑰葉片若面積較大，水分蒸散也快，便容易
乾枯；相對地，小型葉片則較具有精神，也較
能作出綠色葉材的效果。Andalusia玫瑰的葉
片纖細、顏色水潤，因此便試著將其分切後點
綴於花圈之間，最後再以鮮豔的玫瑰花增添花
圈的色彩！ 花／池貝　攝影／田邊

a 玫瑰（Andalusia）	600日圓×1枝＝600日圓
b 松果	50日圓×10個＝500日圓
Total	1100日圓（約為NT$323）

花藝專家現身說法

必學！與花友好的6大重點

將花朵配置成漂亮的作品後，你是否就此滿足了呢？

挑選充滿朝氣的花朵、每天用心的照料，

直到最後都竭盡全力地疼愛著花朵，

這才是插花的箇中樂趣。

運用從花店學到的知識，

讓自己成為更名符其實的愛花人吧！

For Enjoying Flowers

能夠延長花材
觀賞時間的要訣！

鑑定花朵の新鮮度
…p.90

花瓣、葉片、花萼……不同種類的
花材，所須觀察的部位也不盡相
同。

舊花新插
…p.98

善用耐久性花材，更換配花與器皿
打造全新作品。

了解花店
…p.88

花店中陳列的花朵來自何方？
到底怎樣算品質優良的花店？

每日の照顧
…p.94

每天須更換清水，並將花莖清洗乾
淨。因為愛花所以更要養成照料的
好習慣！

首先，先和花的專家聊聊吧！
為了找到好店家・必須了解的3大重點

「好可愛喔！」花店中看到的花朵，經過了無數人的手中，才陳列於花店中。
因此為了能夠找到新鮮的好花材，最快的方法就是了解花材的流通過程，
與花店負責的工作。（此篇內容為日本花店與花市的情況。）

你知道陳列於店中的花材，是怎麼來到各地的店面中嗎？

從產地到花店

1. **生產者**（產地）
 ↓
2. **花市**
 ↓
3. **中盤商・拍賣會・網路**
 ↓
4. **花店**

鮮花須在陳列於花店的前一天才能採收。出貨時須考量每種花朵的持久性，並將花莖浸於水中才可出貨。

全國各產地培養的鮮花與進口花材的集中地。各花市的規模與形式皆不同，且具有各自的特色。

花店除了會直接參加拍賣會，以競標的方式購買中意的鮮花之外，還會從中盤商與網路上購買花材。

一般而言，週一、週三、週五的鮮花流量較多，因此大部分的花店會於這幾天前往市場採購。

由全國各產地集中至市場裡的鮮花 將透過流通業者前往花店

花店中的鮮花皆是由生產者精選，預想來到消費者手中時，開花程度會剛好適中，這才運送至各地花店。而花店除了在花市的拍賣會上直接競標鮮花之外，一般也會在批發市場中，在批發花材的中盤商購買所需的花材。儘管鮮花從產地到花店之間多了一層中盤商，但所花的時間卻也僅僅只有一天！近年來在網路上販賣花材的中盤商也越來越多，因此店家們也可以在拍賣會以外的日子上網訂購，使得進貨的途徑更多樣化。

想要買到新鮮的花材 就要選花店至花市批貨的當日下午！

早上剛進貨的鮮花 會經過處理後 再陳列於店中

切花拍賣會的舉行日期原則上為5天，週四與週日為休息日。週一、週三、週五進貨量最高，幾乎所有的花店都會在這幾天前往花市進貨。進貨後花店便著手進行處理，使鮮花恢復其原本生氣蓬勃的樣貌。這段期間，花店人員修剪完多餘的葉片後，須根據不同的花種變換處理方式，同時也必須清洗擺放花材的器皿，所以通常會忙得不可開交。因此建議在週一、週三、週五的下午稍早時段，再前往花店購買花材。

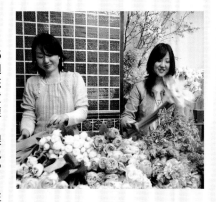

當季盛開的花朵是哪種花？ 簡單的作品更要善用當季花材！

先了解價格實惠 又具季節指標性 的花材吧！

現在市面上有許多自季節完全相反的南半球引進的切花，同時日本也有越來越多自行培育，藉著延長栽培時間使其一年四季皆能陳列於花店中的花材。而在這之中，最希望各位能夠注意到的是，本來就盛開於該季節的鮮花！當季花材不但色澤佳、種類豐富且較持久。另外當季花材出貨量大，通常都會以折扣花束的方式販售，因此絕對是小量插花的最佳選擇！春天有鬱金香、陸蓮花；夏天有向日葵、百日草……只要事先了解當季的花材，插花就會變得更加有趣！

春
鬱金香
夏
向日葵
秋
冬
水仙
大理花

是否是可以信賴的花店……
Check以下**5**點便能完全掌握

Check
1
陳列於店中的
每一朵鮮花是否都
充滿了生命力？

陳列新鮮的花材，是優良店家的必備條件！因此除了剛到貨的鮮花之外，還須確認已經放置一天以上的花材，是否也都經過細心的修剪，使其綻放出漂亮的花朵。鑑定花朵新鮮度的基準請參考P.90至P.93的詳細介紹。

Check
2
花器中的水
是否清澈？

因為須進行花材處理作業，所以店內都容易髒污散亂。但為了讓顧客能安心選購鮮花，較具專業意識的花店還是會盡力保持地板、冷藏櫃與插花器具的整潔。而乾淨的環境對花而言也較為舒適。

Check
3
店面氣氛是否
輕鬆宜人？

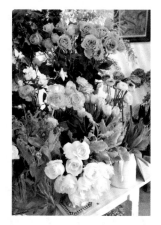

擁有讓顧客受到花朵吸引，而不經意踏入店內的舒適氛圍，也是優良花店的條件之一。儘管花朵的鮮度再佳，若是店面散發著難以進入或過於嚴謹的氣氛，顧客也無法輕鬆地購物。建議尋找能夠愉快地交談、輕鬆向店員詢問鮮花問題的花店。

Check
4
是否販賣可反映
該店品味的折扣花束？

若該店有販售價位低的折扣花束，觀察其搭配的品味，也是了解該花店的資訊之一。搭配的種類、新鮮度、配色、價格實惠度……陳列於店頭的花束會反映出該店的風格，且從花束中也能窺見該店是否有用心地照料花材。

Check
5
是否有註明花朵的
名稱&產地？

為了讓顧客能更了解花朵，熱情的店主人，會在每種花材上放上小卡片，註明花朵的名稱、價格、特性、生產者名與產地等資訊。而是否為一間值得信賴的花店，便可從店家如何將花朵的魅力展現給顧客這一點來判斷。

memo
專業人士所認為的
優良店家為……

會仔細地將失去新鮮度、已經變色的花瓣摘掉的店家。此為觀察入微的證明。

會輕柔地將花置於桌面上。重視花朵的店家，連拿取花材時都會相當愛惜。

收銀台的四周通常較少人留意。但如果整理得很乾淨，就會覺得這家店很用心。

若顧客想購買正在開花中的花材時，會直接告知無法放太久等缺點的店家。

當顧客只是看看，並沒有要購買時，依舊會親切地接待客人的店家。

花・葉・果實皆有鑑定其新鮮度的要點！

購買花材或葉材後，最令人感到惋惜的便是沒過幾天便枯萎了。為了不讓自己擁有如此的感慨，現在就來訓練觀察能力，
讓自己能夠分辨出新鮮、持久的花材吧！注意：每種花材須確認的重點皆不同喔！

花瓣是否水嫩呢？
葉片是否有光澤且完全張開呢？

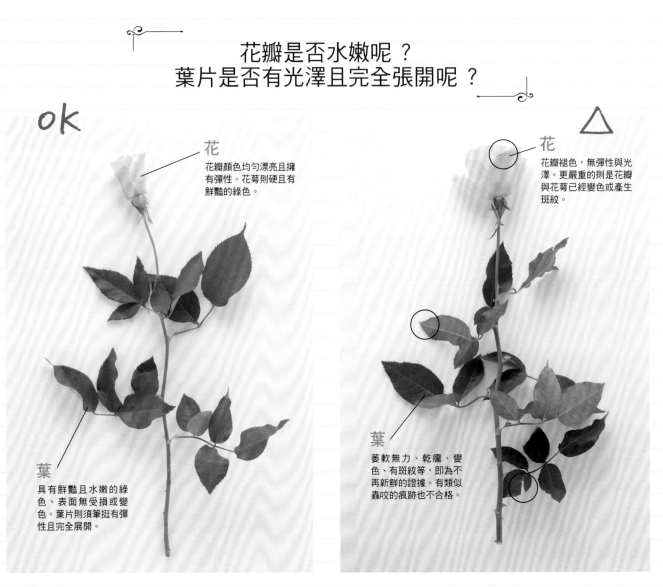

ok

花
花瓣顏色均勻漂亮且擁有彈性。花萼則硬且有鮮豔的綠色。

葉
具有鮮豔且水嫩的綠色、表面無受損或變色。葉片則須筆挺有彈性且完全展開。

花
花瓣褪色，無彈性與光澤。更嚴重的則是花瓣與花萼已經變色或產生斑紋。

葉
萎軟無力、乾癟、變色、有斑紋等，即為不再新鮮的證據。有類似蟲咬的痕跡也不合格。

再進一步仔細觀察後…… 失去活力的鮮花，皆有這些症狀

花瓣

花瓣瘦薄呈半透明且產生皺紋

無論是哪種品種的花朵，花瓣的顏色與光澤皆是判定其新鮮度的要點。通常花朵開花後經過數日，花瓣便會變得較薄並呈現出透明感，同時也會產生皺紋。有時仔細觀察後，甚至還會發現有變色的情形。

花蕊

已完全綻放的花蕊＆斑紋也是代表不新鮮的證據

非洲菊與菊花等花材，除了觀察花瓣與葉片之外，也必須觀察其花蕊的狀態。這類花材即使花瓣依然具有彈性，但只要花蕊部分已完全綻放或飄出粉末，便代表已經不新鮮了。另外，若有黑色的斑紋很可能是發霉，因此通常較不耐放。

本書作品常見花材的
鑑定要點！

鬱金香

首先須確認整體的姿態。除了某些花莖為彎曲狀的品種之外，一般的鬱金香若是新鮮，花莖的部分皆會呈筆直狀，且花朵與花苞也較具有彈性，整體看起來較有氣勢。葉片則形狀筆挺且擁有鮮豔的綠色與光澤。

看這裡

開花經過數日之後，花莖因抽高而彎曲，呈現出無精打采的樣貌；外側花瓣向下反摺，葉片則萎軟無力且泛黃無光澤。

大飛燕草

大飛燕草的特徵為花朵眾多、水分蒸發快，若不確實進行處理便容易枯萎。因此須仔細確認各朵小花與花苞是否充滿生命力，以及顯色效果是否優秀等！

看這裡

除了花瓣上有皺紋之外，藍色花瓣上顯現出強烈的紅斑，即代表此花已處於盛開狀態。另外，花莖分枝處若已產生黴菌，也代表此花已經不新鮮了。

百合

新鮮百合的花瓣會具有彈性與光澤。另外，因為百合是由下方的花苞開始往上綻放，所以可以試著挑選下方已開了一至兩朵花的百合；在其陸續綻放的過程中也較能持久。

看這裡

請看花瓣的尖端部位！此處若已變薄且呈現出透明感，即代表此花已經開了數日。若是花苞數較少，即可能是先前已經開過花的庫存花了。

洋桔梗

其中最耐久的品種為八重瓣的洋桔梗。新鮮的花瓣擁有如絲綢般的光澤與彈性；但是因其花瓣數量多、水分容易蒸散，所以須確認花朵的中心部分是否有產生黴菌，內部也須確認喔！

看這裡

確認最外側的花瓣！若最外側的花瓣上有皺紋即代表此花已採收多日，避開會較佳。另外，若能確認花朵的中央內部，則已產生花粉的花朵也不新鮮！

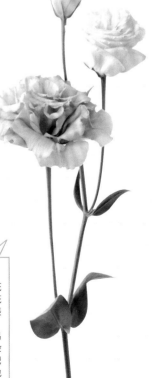

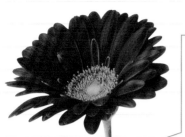

看這裡 △

若不辛勤地換水，非洲菊的花瓣便會失去彈性而向下反摺。除了部分特殊品種之外，購買花瓣凌亂的花材皆無法持久。

看這裡 △

葉莖過於瘦弱，一看便知道狀況不佳。常春藤不適合過於乾燥的環境，須避免挑到如圖中已受損的常春藤。

非洲菊

若不每天換水，水中的細菌便會不斷繁殖，進而堵塞花莖的導管，使其吸水功能下降。若是細心管理花材的店家，非洲菊的花莖會呈現筆直狀，且花瓣的排列也會相當整齊。

玫瑰

玫瑰擁有多種花型，若想鑑定其新鮮度，最重要的是觀察花朵的硬度。越新鮮的玫瑰觸感越硬，但在花店不可隨意觸碰花朵，因此最正確的方法為直接告知店員「請給我花朵較硬的玫瑰。」

常春藤

挑選每片葉子皆完全展開的常春藤！綠色葉材只要缺水便會顯得萎軟無力，因此一眼便能辨別出其狀況是否良好。

向日葵

確認葉片！若葉片漂亮無變色即為新鮮的花材。向日葵品種眾多，有單瓣、半八重瓣與八重瓣等等，其中中央圓輪越小的品種越持久。

看這裡 △

若玫瑰花花托（花朵下方的花莖）的部分被折到，花萼下方便會發黑。但在運送時間過長的玫瑰花身上，通常也會容易發現這種情形，因此購買前須仔細確認。

看這裡 △

除了花瓣褪色之外，若已產生如圖中的斑點，亦代表不新鮮。因此須確認每片花瓣的狀態。

繡球花

由許多小花聚集而成的繡球花，須確認全部的花萼！選購時挑選無下垂花瓣且整體渾圓有力的繡球花。另外，花瓣顯色效果佳也是優質花材的條件之一！

看這裡 △

花朵中央冒出的黃色小顆粒為花粉。一般而言，新鮮向日葵的花蕊呈茶褐色，而開花數日後的向日葵，則會冒出黃色的花粉。

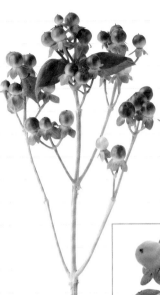

火龍果

果實中也有較耐放、不須過度保養的種類，但若是真正新鮮，其果實會較具光澤與彈性。購買時須挑選果實下方的花萼為漂亮的綠色、無呈現茶褐色的火龍果。

看這裡

火龍果採收後經過幾日，果實下方的花萼即會變成茶褐色。另外，果實本身若有起皺或發黑的現象，也代表不新鮮。

海芋

漏斗狀的花朵，其實是由葉片演變而來的苞片。若苞片中的棒狀部分開始飄散花粉，便表示已不新鮮。另外，花莖越硬挺則代表新鮮度越高，品質也越佳！

看這裡

苞片中的棒狀部分，為海芋真正的花朵。離採收時間較久、已失去新鮮度的海芋，會從此處散出花粉。若插放時噴出花粉，可倒過來將花粉倒出。

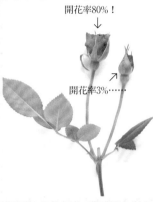

想長時間欣賞插花作品，便要尋找會開花的花苞！

迷你玫瑰

開花率80%！
↓

開花率3%……

若是花苞能看出花瓣顏色的就很適合購買

迷你玫瑰是會期待大量花苞綻放而購買的花材，但其實並非所有的花苞皆會開花。花萼打開、可確實看見花瓣顏色的花苞會綻放；相反地，完全被花萼包覆的花苞則不會開花。因此，此特性也可以當作購買時的參考！

菊花

持久性高，夏季時也相當耐放的花材。其中由小花瓣集結成乒乓球狀的品種最為持久。購買時須挑選無花粉、葉片向上繃直的花材。

康乃馨

康乃馨較不容易從花瓣判斷新鮮度，因此須觸碰花萼以辨別。若花萼飽滿且硬，即為新採收的花材。另外，花萼擁有充滿生命力的綠色、葉片具有彈性也是新鮮花材的特徵。

看這裡

已變色成茶褐色的花苞會直接凋謝、無法開花。多花型的菊花雖然花數多，但卻有這方面的缺點。

看這裡

若花萼部分產生點狀的黃色變色，即代表是採收多日的花材。另外，花萼的觸感鬆軟、有中空的感覺也代表其為不新鮮的花材。

松蟲草

開花率80%！
↓

開花率3%……

向上鼓起的碩大花苞已作好綻放的準備

松蟲草的花苞也會開花；但與玫瑰不同，松蟲草的開花率須從花苞的尺寸判斷。花苞大且向上鼓起的花，只須細心照料，約一週的時間便能開花。相對地，花苞小且無鼓起的松蟲草則不會開花。

購入後的處理&照顧，是保持新鮮度的關鍵

學會如何分辨優良花材的方法後，接下來就要進入照顧自家花朵的課程！
只要在購買當天作好處理，再加上平日的照料，花朵就會更加閃耀動人！

花莖切口為明顯的斜面

花莖內為輸送水分用的纖維管；將花莖斜剪以增加斷面面積，便能使花材快速吸收水分。不過，若是導管產生破裂，也會使吸水效果減半，因此須使用較鋒利的剪刀修剪。

基本處理方法

回家後立刻處理！
水切法&浸泡法

所謂的處理方法，即為讓花朵能完全吸收水分的初步準備。雖然花材在花店都已經處理過了，但是從花店到家中的這段期間，花朵會因為溫度的變化與摩擦而疲乏。因此到家後須再度讓花吸飽水分。而花朵在水中休息的同時，也會慢慢適應室內的溫度。

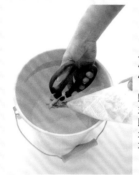

1

於水中修剪花莖

將花莖浸於水中，並將花莖末端斜剪剪去1至2cm，此即為水切法。將花莖浸泡於水中2秒以上後，即可拆去花朵的包裝。

2

浸入水中約1至2個小時

將花材浸於裝滿水的水桶中約1個小時以上，此即為浸泡法。此方法須保留花朵的包裝，以免葉片與分枝的水分蒸散過快。

若花朵垂頭喪氣
以浸泡法
使其恢復精神

在水切後所進行的浸泡法，是使萎軟無力的花朵恢復活力的有效方法；所以若是花朵失去精神，可以再浸泡一次。花莖浸入深水中會受到水壓，如此水分便會沿著輸送管被往上推，因此能將水分送往花朵的各個角落。

1

以報紙包住花材只露出花莖末端

以報紙完全包裹住花材，只須留下末端約5至10cm即可！須注意，包裹時須以一隻手壓住花莖以免產生縫隙。

2

一捲一捲地仔細地捲緊

和一般的花束包裝不同，此作業須以捲動花材的方式將報紙捲於內側。作業時須抓緊花莖，一捲一捲地仔細捲緊。

修剪前須由上方確認包捲的狀態

若是捲得過鬆，便無法防止水分的蒸散；但若太緊又會傷到花朵。因此須先確認花朵是否大致對齊、包捲的緊度不會太緊後，再進行二度修剪。

3

在裝滿水的水桶中剪短花莖

花材包好後，便可將莖部浸於深水中，並於水中剪短花莖。為了再次將水送達至花材各部位，須進行二度修剪花莖的作業。

4

水深為花材的1/3至1/2高

將花置於較深的器皿或水桶，浸泡約1小時以上。雖然水越深越好，但不可浸到花朵的部分。

養成好習慣！讓插花作品漂亮地 綻放至最後一刻的**7**種作法！

Rule 1

放任不管就糟了！ 須每天更換1次清水

水混濁便無法開出美麗的花朵。插花容器中的水放置幾天後，水中的細菌便會大量繁殖，導致花朵壽命變短。因此，須養成每天清洗花器、更換清水的習慣。清洗花器時將海綿伸至底部快速刷過即可。

Rule 2

修剪花莖末端 使其產生新的切口

若不修剪花莖的末端，花莖內部便會因老舊物質的堆積而導致末端變色。此種現象對花也會造成損害，導致花朵不耐放。因此，每次換水時皆須斜向剪短末端約1至3cm。

Rule 3

換水時也順便將 花莖的黏液洗掉

換水時順便以流動的清水清洗花莖。較熱的時期細菌繁殖的速度快，花莖表面便會產生黏液；因此須在換水時先清洗乾淨，再於水中剪短花莖。

Rule 4

裝飾於無陽光直射& 非風口處

對人類而言舒適的環境也可能會造成花朵的傷害；因此，擺設位置須避開冷氣吹風口或陽光直射處，以免水分被抽乾或水溫上升，並挑選通風良好的地方。

Rule 5

建議摘除 會浸到水的葉片

延長花朵觀賞期限的鐵則即為長保用水的乾淨！葉片浸於水中容易腐爛，導致用水混濁、滋生細菌。因此插花前須先確認，將會浸到水的葉片摘除。

Rule 6

也有喜歡 淺水的花材

向日葵等莖部表面覆有纖細絨毛的菊科花材，以及如海芋般花莖內有海綿狀物質的花材等，花莖較容易腐爛，因此須插於淺水中。

水量為整體的 ⅕至¼

Rule 7

發現茶褐色的 花瓣須摘下

切花受粉後會產生乙烯氣體，如此花朵便會認為自己已達成使命而開始老化；花瓣脫落、枯萎、變色為茶褐色等皆為老化現象，因此若不摘除老化的花瓣便會擴散至整株切花。

是否有能夠活用特價花束的祕訣呢？
特價花束＋添購的花材＝漂亮的作品

以花束形態販賣的當季特價花束，通常物超所值，要不要試試運用到插花作品上呢？
接下來就要介紹如何巧妙運用這些花束的小祕訣！

Basic 一束特價花束＋一種花材或葉材

只有菊花類的淺色調簡易花束

因經常被當作佛桌供花而需求量頗高的菊花。店面經常有販售混搭的菊花花束，因此可從其中挑選淺色系的柔和調混色菊花。

500日圓の花束
菊花3種

＋

追加材料！
a 巧克力波斯菊
　150日圓×3枝＝450日圓
加上特價花束總共為
Total 950日圓（約為NT$279）

↓

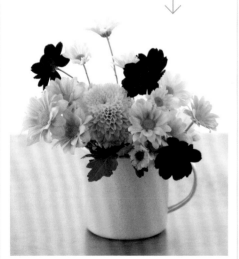

No. 101 容易變得太過單調的淺色系花材以深色系花朵加強變化感

此配色雖然看起來很柔和但會模糊焦點，只要加上3枝巧克力波斯菊，便能瞬間提升整體的存在感。因為在一片淺色中加入深色，便能突顯出每朵花的輪廓。另外，因為花形彼此相似，所以也能完全互相融合。

有黃色花朵的寒色系花束

玫瑰、康乃馨加1枝鬱金香的綜合花束。整束花皆為清爽的色調，添加的葉材則為特價花束經常使用的紅竹葉。

500日圓の花束
鬱金香・玫瑰・
康乃馨・大飛燕草・
紅竹葉

＋

追加材料！
a 羊耳石蠶
　100日圓×2枝＝200日圓
加上特價花束總共為
Total 700日圓（約為NT$208）

↓

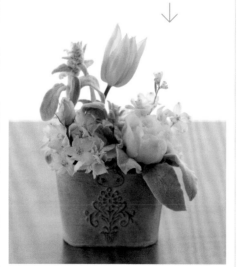

No. 102 換掉深色的葉片改為柔和、優美的色調

將過於醒目的紅竹葉換成擁有輕柔銀色的羊耳石蠶，寒色系的花朵也顯得較有溫度，整體上更為柔和。追加材料不一定只限於花材，也可以試著從葉材和果材中找出適合搭配的材料。

混合多種花材的花束

雖然大致上皆為同類的花朵，但總共有6種不同花材！想想看若這些花都分開購買，就知道這樣的花束非常物超所值！雖然其中深淺混合，但只要經過整理就能善加利用！

700日圓の花束
非洲菊2種・法國小菊・
紫羅蘭・康乃馨・
麒麟草

＋

追加材料！
a 三色菫（小）
　200日圓×1盆＝200日圓
加上特價花束總共為
Total 900日圓（約為NT$266）

↓

No. 103 加購一盆當季花苗完成一座小巧花園

從花束中挑出使用的花材為淡馬卡龍色的自然風小花。藉由只選出和三色菫較相稱的花材，便可完成一盆惹人憐愛的插花作品。花器部分則特別挑選素面陶盆以配合三色菫的雅緻感。另外，沒有運用至此作品中的非洲菊和康乃馨，還可以用在別的作品上。

Step Up　混合兩種同色不同種的花束

300日圓の花束
非洲菊・蠟梅・
銀荷葉

大花＆小花
＆葉材各一
的花束

第一種為種類與枝數皆較少的
迷你花束。此種花束是店家為了
方便顧客能直接插瓶而紮成，因
此即使小還是會有最基本的主
花、配花與葉片等。

＋

500日圓の花束
菊花・玫瑰・康乃馨・
千日紅・常春藤・福祿桐

與迷你花束中
的主花同色系
的花束

特價花束通常為鮮豔色調的花束
或淺色調的花束，不過其中也有
較為雅緻的顏色。而選用此色調
花束的原因是，與上面迷你花束
中的非洲菊為相同色系。

No. 104　添加色調相同・質感不同的花材
營造出奢華情調

追加材料！

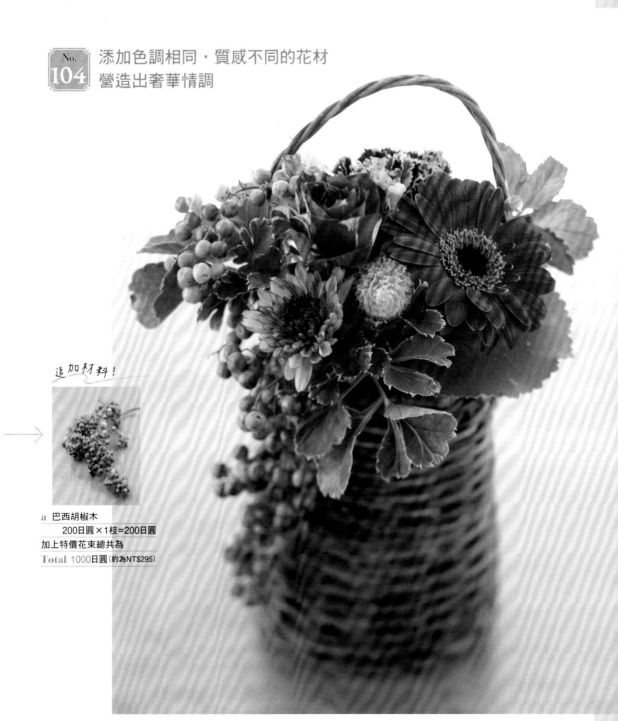

a 巴西胡椒木
　　200日圓×1枝＝200日圓
加上特價花束總共為
Total 1000日圓（約為NT$295）

兩種花束皆為深粉紅色系的花朵。非洲菊過度鮮豔且
單調，因此可搭配上花瓣中有白色元素的花材，讓顏
色效果向外分散。另外，追加使用具有光澤感的巴西
胡椒木果實，除了可增加質感外，垂至外側的樣貌，
也使作品分量看來更充實。兩種花束與果實，總價也
不會太高。

購買兩次花材・就能欣賞一整個月
充分利用花材，聰明的舊花新插！

即使是同時買進的花材，每種花的凋謝速度也都不同；因此可以試著將枯萎的花材拿掉，再換上新的花材。
如此不但能改變作品的風格，更能延長欣賞的時間！

2週後

活用乾燥後的花材
若越剪越短
可插入有高度的花器中

第一輪插花

以乾燥後美感不減的花材當作配花
配置成小巧的和風作品

此處會變乾燥花的花材有玫瑰果與袋鼠花。果材與野生花材會根據給水狀況而能長久裝飾，即使經過多日也依舊會保持美麗的姿態，是相當好用的花材。菊花部分也挑選同色系的紅色，以營造出統一感與日式的沉靜氛圍。雖然此作品的花量少，但因為有花莖細長鮮明的果材，所以依舊能夠營造出落落大方的感覺。 花／岡本　攝影／落合

花材為…

a 袋鼠花
 300日圓×1枝＝300日圓
b 菊花
 250日圓×1枝＝250日圓
c 玫瑰果
 250日圓×1枝＝250日圓
Total 800日圓（約為NT$236）

由低矮花器移至高腳花器
變得更加優雅！

No. 106

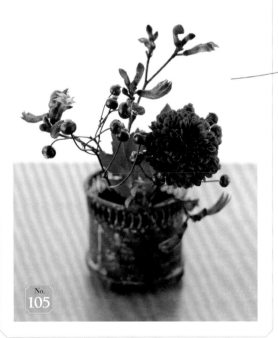

No. 105

重新配置後

將枯萎的菊花
換成千代蘭
並選用高腳器皿

兩週後可將依舊漂亮的袋鼠花和玫瑰果剪短，再搭配上同樣能製成乾燥花的追加花材——尤加利葉；主花則以花形與氛圍皆不相同的千代蘭接棒。另外，改用高腳杯形器皿，除了讓作品由和風轉為西洋風之外，更有效地營造出視覺上的強壯感，因此可安心地剪短花材。

追加花材

d 尤加利葉
 350日圓×1枝＝350日圓
e 千代蘭
 300日圓×2枝＝600日圓
Total
 950日圓（約為NT$279）

98

以同色系花材統一整體感
須選用風格完全不同的主花

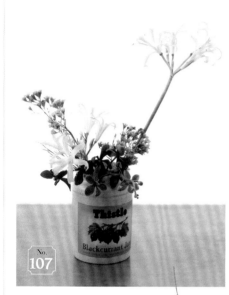

第一輪插花

利用斜向往上方伸展的紅花石蒜
捕捉寬廣的空間感！

較持久的花材為千代蘭與紅花石蒜兩種。為了彰顯出主花千代蘭，因此特意選用深淺兩款粉紅色配花。花瓣質感各不相同的花材，也是能夠讓少量的花看起來更豐富的基本方法之一。另外，藉由充滿元氣、高高向上伸展的紅花石蒜，也可讓作品看起來具規模感！試著對照花朵與花器，是否會覺得差點忘了花器其實很小呢！

花材為…

a 千代蘭
　　300日圓×1枝＝300日圓
b 紅花石蒜
　　250日圓×2枝＝500日圓
c 蠟梅
　　200日圓×1枝＝200日圓
Total　　1000日圓
　　　　　　（約為NT$295）

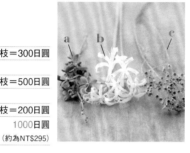

取掉枯萎的小花
由渾圓的粉紅色菊花來接棒！

2週後

重新配置後

主花換成充滿分量感
的圓形菊花

除去蠟梅之後，所剩的皆是花瓣細小的花材。因此就讓寒丁子代替蠟梅完成聚集小花、增加分量的任務！主花部分則大膽地換成與千代蘭花形完全不同的圓形菊花，瞬間使整體印象煥然一新！而菊花的粉嫩顏色，也讓作品變得更可愛了！

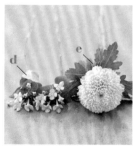

追加花材

d 寒丁子
　　250日圓×2枝＝500日圓
e 菊花（Sei Opera Pink）
　　400日圓×1枝＝400日圓
Total　900日圓（約為NT$266）

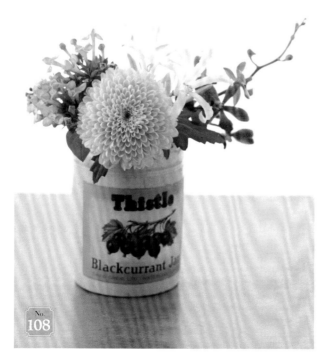

Rule 1

主花須換成不同形狀
或顏色的花材

在有限的預算內隨意加減花材，享受舊花新插的樂趣。更換花材的次數可一週一次也可兩週一次；不過舊花新插的成功要訣為，每次更換時，主花要換成完全不同顏色或形狀、質感的花材！考量與舊花的平衡感、挑選平時不常搭的花材，便會產生意想不到的效果！

Rule 2

組成配花的花材
須挑選較持久的花材

更換主花，並以耐久的配花貫穿前後兩次作品，也為舊花新插的重點之一。耐久的花材有可成為乾燥花的千日紅，以及蘭花、球根花、果實和葉片質感較硬的葉材等。不過可乾燥的花材，也須在換水時進行二度剪短作業，才能較為持久。因此別忘了每種花材都要確實地將末端剪成斜面喔！

例如

花　　　　　　　　　　果實

葉

銀荷葉

千日紅　　　　　　　　稜角桉

Rule 3

換用不同種花器
呈現完全不同的風格

由淺盤換成有高度的器皿，只是變換高度就能讓作品的風格煥然一新！借用器皿的張力來補足花量不足的缺點，便可瞬間擴大作品的氣勢。除了可以使用一般的花器之外，也可利用空瓶、空罐或點心盒等；另外，以自己喜歡的布料或紙材，將保特瓶包裝起來，也可以變成獨一無二的花器喔！

平日使用的餐具也能變成少量插花的花器

儘管身邊沒有很漂亮的花器，也還是可以插花喲！以下將介紹以餐具當成花器使用的方法。正因為是日常使用的餐具，
所以少量的花朵也能順利地融入日常，成為生活中的場景。

紅酒杯
以葉材固定花材

a	菊花		
	150日圓×1枝=150日圓		
b	珊瑚鐘		
	80日圓×6枝=480日圓		
c	銀荷葉		
	50日圓×6枝=300日圓		
d	春蘭葉		
	20日圓×6枝=120日圓		
e	綠之鈴		
	150日圓×1枝=150日圓		
Total	1200日圓（約為NT$354）		

細腳纖長筆直的紅酒杯外形美麗迷人，
或許你也曾經將其當作花器使用。但
是，會不會覺得深度不夠、難以固定花
材呢？可以試著以葉片固定花材，儘管
透明的玻璃杯會讓底部一覽無遺，但此
手法還是很漂亮。另外，此作品的另一
個迷人之處即為可保留耐久的葉片、只
替換花朵部分，享受舊花新插的樂趣！
花／渋沢　攝影／落合

Check

葉片紮綁後放入，如此
不僅可營造出立體感，
同時集中效果也較佳。

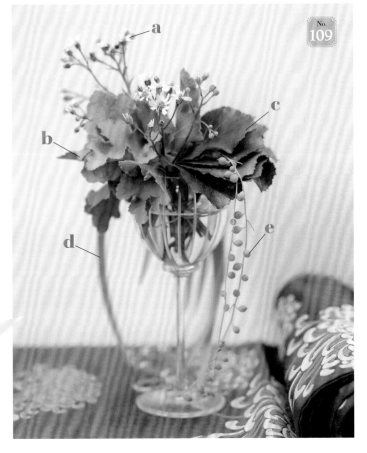

No. 109

Check

須選用茶盤邊緣向上彎
起的茶杯組，以方便盛
水、擺放花朵。

No. 110

茶杯 & 茶盤
於茶盤上盛些花朵

茶杯＆茶盤組，可試著在茶盤上也裝飾
點花朵！若只於杯中插入花朵會容易頭
重腳輕，只要在下方的淺盤中也放上花
朵，便能立刻取得平衡！雖然杯中與盤
中的花材完全不同，但也相當漂亮！其
實是因為花朵以組群手法呈現，可讓整
體作品產生出自然的景深效果！ 花／
渋沢　攝影／落合

a	英蒾果	400日圓×1枝=400日圓
b	藍雪花	400日圓×1枝=400日圓
Total		800日圓（約為NT$236）

玻璃杯
玻璃杯們構成的美麗畫面

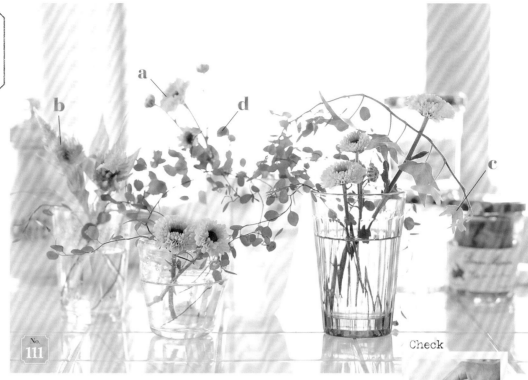

無論玻璃杯多大，都是能以單手拿取的尺寸。這便意味著，玻璃杯是最適合少量插花的花器！而且玻璃材質不會讓器皿過度突出，且能毫無隔閡地與較便宜的樸素花材融為一體；因此可以試著羅列2至3個玻璃杯，再隨意地將分切好的花材插入其中。最後再以綠色藤蔓串連起玻璃杯，便能讓分散的花朵更為親密！花／井出（綾）　攝影／落合

No. 111

Check

由上俯瞰的感覺！使用水滴、直線與小花圖樣的三種瓷盤。

a	菊花	200日圓×1枝＝200日圓
b	青葙	150日圓×2枝＝300日圓
c	常春藤	200日圓×1盆＝200日圓
d	鈕釦藤	250日圓×1盆＝250日圓
Total		950日圓（約為NT$279）

Check

扮演串聯花材角色的為適合玻璃杯輕巧特性的藤蔓類葉材，切口須浸於水中！

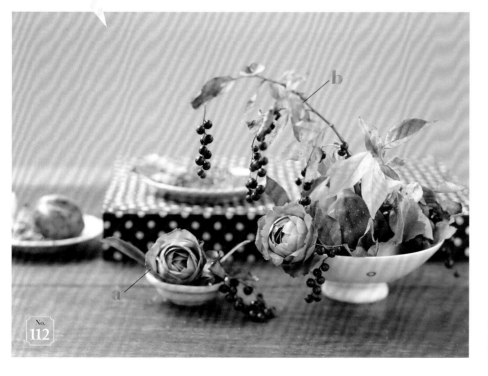

No. 112

盤
顏色&樣式皆為整體要素之一

使用淺盤時，若不使用固定的道具，便只能將花莖剪短再置於盤中。但因為如此，淺盤插花有使人仔細欣賞花臉的優點。就像以盤子代替畫布，盛上花朵微妙且細膩的顏色，同時欣賞兩種不同的組合。另外，也可試著大膽地同時羅列出大小、和洋等各種不同種類的淺盤，享受一期一會的樂趣！
花／渋沢　攝影／落合

a	玫瑰（Blue River）	350日圓×2枝＝700日圓
b	腺齒越橘	400日圓×1枝＝400日圓
Total		1100日圓（約為NT$323）

花圖鑑115

精選花店中最具人氣、最容易搭配的115種花材！
各種切花、葉材、果實的上市顏色、時期與處理祕訣都在這裡喔！

> ✳ 花色　　花&葉的流通顏色
> 　　　　紅● 粉紅● 橘● 黃● 白○ 紫●
> 　　　　藍● 綠● 茶● 黑● 灰◐ 複色◎
> 　　　　※複色＝混和2種以上的顏色
>
> ✳ 上市時期　　該花材作為切花或切葉上市流通的時期；
> 　　　　　　　　會因氣候與地區而有所差異。
>
> ✳ 花期／葉期／果期　　購入後花材的觀賞期限；
> 　　　　　　　　　　　　會因各地的氣候環境不同而有所差異。

DATA
科／薔薇科
屬／薔薇屬
花期／5至10日

玫瑰
花色／●●● ●●●◎
上市時期／全年
姿態、顏色、香氣皆為大眾所愛的花
之女王。原種的單層花瓣經過各種改
良後，目前有相當多樣的品種。

花藝中的主角 　花

DATA
科／百子蓮科
屬／百子蓮屬
花期／5至7日

百子蓮
花色／●●◎
上市時期／全年
細長筆挺的花莖上開著20至40朵的
淡藍或紫色清新小花，其中也有條紋
花瓣的品種。

DATA
科／虎耳草科
屬／落新婦屬
花期／5至7日

泡盛草
花色／●●●
上市時期／全年
因為小花宛如細密的泡沫，所以被稱
為泡盛草。因為水分流失花穗即會下
垂，所以須摘除葉片，並仔細地執行
浸水作業。

DATA
科／毛茛科
屬／銀蓮花屬
花期／4至5日

白頭翁
花色／● ●●●
上市時期／10至4月
華麗的球根花，花瓣與黑色花蕊的對
比相當美麗。白頭翁對光與溫度的反
應相當敏銳，總是不斷重覆地開闔。

DATA
科／百合科
屬／蔥屬
花期／1至3週間

蔥花
花色／●● ●◎
上市時期／12至8月
集結成斗笠狀或球狀的白色小花依序
綻放，花期也相當長。不過，為了去
除蔥臭味須辛勤地換水。

DATA
科／八仙花科
屬／八仙花屬
花期／5至14日

繡球花
花色／●● ●●●◎
上市時期／6至8月・12至2月
一朵朵的小花其實是花萼！因為繡球
花的水分蒸散很快，所以須盡量將葉片
摘除。另外，乾燥的秋色繡球花則為
全年流通！

DATA
科／繖形花科
屬／
白芨屬
花期／5至7日

白芨
花色／●●●
上市時期／全年
可製成乾燥花的白芨，其英文花名
Astrantia來自希臘語中的aster，即
為星星的意思！白芨的莖較柔軟，拿
取時須多加注意。

DATA
科／石蒜科
屬／孤挺花屬
花期／7至10日

孤挺花
花色／●●● ●●●◎
上市時期／全年
猶如百合般絢爛奢華的花朵在頂端向
四方綻放。花莖中空易折斷，因此須
小心拿取。

DATA
科／薔薇科
屬／羽衣草屬
花期／5至7日

斗蓬草
花色／●
上市時期／全年
滿開於花莖頂端的黃色小花，為迷你
插花帶來搖曳的動感。斗蓬草也具有
葉材的效果，可襯托出花材。

水仙百合
花色／●●● ●●●●◎
上市時期／全年

DATA
科／百合科
屬／水仙百合屬
花期／10至15日

使用範圍相當廣，可搭配任何花材且適用於任何場合！水仙百合的花瓣結實但葉片容易受損，因此須先摘除葉片。

火鶴
花色／●●● ●●●●◎
上市時期／全年

DATA
科／天南星科
屬／火鶴花屬
花期／約2週

充滿熱帶風情的心形花瓣；只要辛勤換水，夏季也能擁有驚人的花期！市面也有另售火鶴葉。

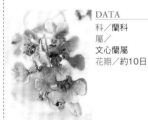

文心蘭（Ionocidium）
花色／●◎
上市時期／全年

DATA
科／蘭科
屬／文心蘭屬
花期／約10日

圖中的文心蘭為文心蘭（Oncidium）與擬蕙蘭的雜交種；花朵寬度約2cm，花瓣顏色為奶油色至粉紅色的漸層色。

銀翅花
花色／●◎
上市時期／12至6月

DATA
科／十字花科
屬／屈曲花屬
花期／5至7日

銀翅花的花數多且帶有香甜的氣味，因此又稱為糖果花（Candytuft）。花莖的自然曲線也相當有魅力！另外，銀翅花的水較易腐壞，因此須每天換水。

蘆莖樹蘭
花色／●●● ●◎
上市時期／12至6月

DATA
科／蘭科
屬／樹蘭屬
花期／約15日

蘆莖樹蘭的花形，彷彿在大大開展的六瓣花瓣中，有隻小鳥正準備展翅高飛的模樣！蘆莖樹蘭的葉片生於下方，因此可將花與葉分切使用。

天鵝絨
花色／●◎
上市時期／全年

DATA
科／百合科
屬／天鵝絨屬
花期／10至15日

清秀的星形球根花。將開過的花朵摘下，並於換水時將花莖的黏液洗淨、進行二度剪短便能讓上方的花苞開花。

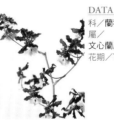

文心蘭
花色／●●● ●◎
上市時期／全年

DATA
科／蘭科
屬／文心蘭屬
花期／7至10日

楚楚動人的小花，一枝約有20至30朵花，每朵直徑約1.5至2.5cm。無法適應乾燥環境，因此可以噴水方式，每天為其補充水分1次。

康乃馨
花色／●●● ●●●●◎
上市時期／全年

DATA
科／石竹科
屬／石竹屬
花期／1至2週

顏色豐富，適用於各種花藝作品的萬用花材。花瓣結實但花莖容易折斷，因此須小心拿取。

非洲菊
花色／●●● ●●●◎
上市時期／全年

DATA
科／菊科
屬／嘉寶菊屬
花期／4至10日

除了一般的非洲菊之外，也有尖形花瓣與球形等特殊風格的品種。花莖上的絨毛易弄髒水，因此須插於淺水中。

滿天星
花色／●◎
上市時期／全年

DATA
科／石竹科
屬／滿天星屬
花期／7至10日

營造深度與立體感時必備的花材，無論與何種花材搭配皆十分調合。製成乾燥花後也相當漂亮。

海芋
花色／●●● ●●●●◎
上市時期／全年

DATA
科／天南星科
屬／海芋屬
花期／7至20日

海芋有大小兩種尺寸，通常插花用的海芋為小尺寸的品種。以手指輕輕撫過便能在花莖上作出捲度。

風鈴桔梗
花色／● ●●
上市時期／11至8月

DATA
科／桔梗科
屬／風鈴草屬
花期／1至2週

市面上的風鈴桔梗大致上為鐘形花，葉莖皆相當柔軟，雖然容易散失水分但也能夠迅速吸收水分。

桔梗
花色／●◎
上市時期／5至11月

DATA
科／桔梗科
屬／桔梗屬
花期／3至7日

秋季七草之一，山野中的桔梗花約在夏初時開始綻放。若想表現出和風的雅趣，可展現其完整的凜然立姿。

菊花
花色／●●● ●●●●◎
上市時期／全年

DATA
科／菊科
屬／菊屬
花期／2至3週

香氣清新，可用於日式與西洋插花的菊花，進行浸水作業時可在水中將花莖折斷，如此菊花便能吸收較多的水分，花期也能更持久。

金杖球
花色／●
上市時期／全年

DATA
科／菊科
屬／金杖球屬
花期／約2週

筆直的花莖上開著一顆小圓球顯得相當有趣。雖然金杖球乾燥後不會褪色，但若滴到水就會變色，因此須多加注意。

白玉草
花色／●
上市時期／11至6月

DATA
科／石竹科
屬／蠅子草屬
花期／5至10日

白玉草別名蠅子草。向外圓圓澎起的花萼尖端，開著一朵朵的白色或粉紅色小花；可盡情活用小花搖曳的可愛模樣。

DATA
科／毛茛科
屬／鐵線蓮屬
花期／5至7日

鐵線蓮
花色／●●　●●◎
上市時期／3至11月

無論是將藤蔓綁於支撐木上以架高鐵線蓮，或只保留花朵部分都非常美觀。另外也有八重瓣的鐵線蓮！

DATA
科／菊科
屬／波斯菊屬
花期／5至10日

大波斯菊
花色／●●　　◎
上市時期／8至10月

除了單重瓣之外還有八重瓣、桶狀花瓣與穗狀邊花瓣等品種。選購時，建議挑選花莖細直且結實的大波斯菊。

DATA
科／菊科
屬／百日草屬
花期／5至10日

百日草
花色／●●●　　●◎
上市時期／5至11月

夏季庭院中百日草總是不斷地持續綻放，因開花時期長所以被稱為百日草。百日草花形多樣、色彩豐富，唯獨欠缺藍色品種。

DATA
科／蘭科
屬／蕙蘭屬
花期／約1個月

東亞蘭
花色／●●●●　●●◎
上市時期／全年

花瓣質感宛如蠟工藝品。東亞蘭花期長、花瓣構造結實耐放，因此在夏天可將其浸入水中、作成水中花欣賞。

DATA
科／蘭科
屬／蝴蝶蘭屬
花期／10至14日

蝴蝶蘭
花色／●●　●●●◎
上市時期／全年

花形優雅猶如蝴蝶翩翩飛舞，是贈禮常見的花。近年來培植出許多不同的迷你品種，更方便使用於各種形式的作品中。

DATA
科／芍藥科
屬／芍藥屬
花期／4至6日

芍藥
花色／●●　　●
上市時期／4至7月

購買芍藥時須挑選剛綻放的花朵，整理過葉片後即可使用於作品中。較硬的花苞只須洗去黏在表面的糊狀蜜，就會較容易開花。

DATA
科／豆科
屬／香豌豆屬
花期／5至7日

香豌豆花
花色／●●　　●◎
上市時期／全年

散發著淡淡的甜味、宛如蝴蝶紛飛般的花瓣，是可愛的春季代表花！其特色為擅長營造出輕柔、優美的氣氛。

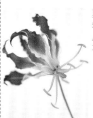

DATA
科／百合科
屬／嘉蘭屬
花期／約7日

火焰百合
花色／●●●　　●◎
上市時期／全年

如火焰般熱情的華麗花朵！卷鬚狀的葉片尖端容易纏住旁邊的枝幹或花朵，因此須小心地解開。

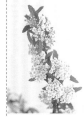

DATA
科／薔薇科
屬／繡線菊屬
花期／7至10日

小手毬
花色／
上市時期／12至4月

春季來臨時，優美的枝幹上便會綻放出一朵朵如手毬般的小花。整理枝幹後，便能盡情地欣賞小花的輕柔姿態。

DATA
科／毛茛科
屬／銀蓮花屬
花期／7至10日

秋牡丹
花色／●◎
上市時期／9至10月

秋牡丹並非菊屬而是白頭翁的近屬；楚楚動人的風情也很適合茶席間的裝飾。使用時須先讓秋牡丹吸飽水分後再插入作品中。

DATA
科／石蒜科
屬／水仙屬
花期／3至5日

水仙
花色／●●　　●◎
上市時期／10至4月

冬季時會將水仙的花插得低於葉片，春季則會以相反的手法表現，藉由此種差異便能表現出季節感。使用時，須先洗去切口的黏液。

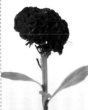

DATA
科／莧科
屬／青葙屬
花期／7至10日

雞冠花
花色／●●●　●●●●◎
上市時期／6至12月

若想欣賞雞冠花在中秋時節散發出的鮮明野性，可試著配置出大膽的作品。花穗呈尖形的品種稱為青葙。

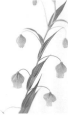

DATA
科／百合科
屬／宮燈百合屬
花期／7至10日

宮燈百合
花色／
上市時期／全年

無論是切分後使用或整枝使用，搖曳的小花皆能為作品增添律動感。英文名稱為Christmas Bell。

DATA
科／百合科
屬／綿棗兒屬
花期／5至7日

地中海藍鐘花
花色／
上市時期／5至6月

藍色鐘形的球根花，花莖纖細、花朵微微向下綻開，形象相當清新可人！在風信子花期結束後，市面上便會出現只帶莖的藍鐘花。

DATA
科／川續斷科
屬／山蘿蔔屬
花期／3至5日

松蟲草
花色／　●●　●●●●◎
上市時期／全年

可愛清純的模樣，廣受大眾喜愛。松蟲草有兩種品種，一種為頂端只有一朵大朵花，另一種則是多花型的品種；不過皆須先整理葉片後再使用。

DATA
科／百子蓮科
屬／鈴蘭屬
花期／約5日

鈴蘭
花色／●
上市時期／10至7月

通常市面上販售的切花皆為照片中的德國鈴蘭，其特徵為花莖長、香氣濃烈；另外也有粉紅色的品種。

DATA
科／菊科
屬／大理花屬
花期／3至5日

大理花
花色／●●●　●●
上市時期／全年

大理花有各式各樣的顏色與花形，如單重瓣、八重瓣、圓球狀等。不過，大理花的花瓣容易受損、花莖容易折斷，因此須小心呵護。

DATA
科／毛茛科
屬／
飛燕草屬
花期／5至10日

大飛燕草
花色／●●　●●●●
上市時期／全年

大飛燕草有豪華的八重瓣品種與可愛的單重瓣等品種。藍色品種的大飛燕草最為豐富，且具有特殊的透明感。

DATA
科／石竹科
屬／
石竹屬
花期／5至7日

美女撫子
花色／●●　●●◎
上市時期／全年

花形樸素，猶如單重瓣的康乃馨！最具代表的顏色為粉紅色。花莖容易折斷須小心拿取。

DATA
科／十字花科
屬／紫羅蘭屬
花期／5至10日

紫羅蘭
花色／●●　●
上市時期／10至4月

帶著淡淡甜香的紫羅蘭，正是古希臘人常用的花冠材料。選購時，須挑選花與花的間隔距離小、較無空隙的花材。

DATA
科／百合科
屬／
鬱金香屬
花期／5至7日

鬱金香
花色／●●●　●●●●◎
上市時期／11至4月

鬱金香有多種顏色與花形，其中也有具香味的品種。鬱金香遇光花莖就容易抽長，可以鐵絲固定。

DATA
科／蘭科
屬／
石斛蘭屬
花期／10至14日

石斛蘭
花色／●●　●●●●◎
上市時期／全年

若想強調線條美，可使其向外延伸；相反地，切除花莖、將花朵集中後也會顯得相當可愛！日本所販售的石斛蘭切花大多為國外進口。

DATA
科／毛茛科
屬／
黑種草屬
花期／4至5日

黑種草
花色／●●　●●●
上市時期／全年

隨風搖曳的自然風小花，果實為特殊的袋狀果實。單重花瓣品種較容易凋謝，建議選用八重花瓣的黑種草。

DATA
科／山龍眼科
屬／新娘花屬
花期／約7日

新娘花
花色／●　◎
上市時期／5至11月

看似花瓣的部分其實是花萼變化成的花苞，內部的房狀結構才是真正的花朵。原產地為南非，因此耐乾且結實。

DATA
科／菊科
屬／波斯菊屬
花期／5至7日

巧克力波斯菊
花色／●●
上市時期／全年

顏色與氣味都像巧克力的波斯菊！只要巧妙運用其可愛的花莖線條，雅緻的花形也能轉為輕快的風格。

DATA
科／石蒜科
屬／納麗石蒜屬
花期／約7日

納麗石蒜
花色／●●●　●●◎
上市時期／全年

納麗石蒜花瓣薄且表面有光澤，頂端約有7至10朵花苞，每朵皆會開花。

DATA
科／莧科
屬／千日紅屬
花期／7至10日

千日紅
花色／●●●　●
上市時期／全年

因為千日後依舊能保持原本的紅色而得名。其特徵為花朵結構結實、乾燥後不易褪色。

DATA
科／菊科
屬／藍眼菊屬
花期／約5日

藍眼菊
花色／●●●　●●●
上市時期／3至5月

白色花朵的背面與中央為淡淡的藍，讓人不禁也想欣賞其背影。藍眼菊對光敏感，通常於早上開花、晚上閉合。

DATA
科／龍膽科
屬／洋桔梗屬
花期／10至14日

洋桔梗
花色／●●●　●●●●◎●
上市時期／全年

洋桔梗的品種相當多樣，例如：有皺褶邊的大花品種、如玫瑰般擁有八重瓣的品種等。其特徵為花期長、耐暑熱。

DATA
科／堇菜科
屬／堇菜屬
花期／3至6日

三色堇
花色／●●●　●●●●◎
上市時期／11至3月

花形樸素，猶如單重瓣的康乃馨！最具代表的顏色為粉紅色。花莖容易折斷須小心拿取。

萬代蘭

DATA
科／蘭科
屬／萬代蘭屬
花期／10至15日

花色／●●●●◎
上市時期／全年

萬代蘭切花的代表性品種為花瓣上擁有紫色網狀紋路，可試著搭配上熱帶風葉材作裝飾。

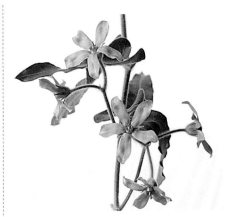

日本藍星花

DATA
科／蘿摩科
屬／
藍星花屬
花期／5至7日

花色／●●
上市時期／全年

如同星星般的花朵，另外也有白色與粉紅色的品種。日本藍星花的顏色會漸漸變深，最後則會帶點紅色。

聖誕紅

DATA
科／
大戟科
屬／
大戟屬
花期／3至7日

花色／●●○◎
上市時期／11至12月

聖誕紅在氣溫開始下降時，由花萼變化而來的花苞便會漸漸轉紅或黃；選購時須挑選花莖堅硬、結實的花材。

香堇菜

DATA
科／堇菜科
屬／堇菜屬
花期／3至6日

花色／●●●　●●●◎
上市時期／12至3月

較三色堇小且細緻，適合製作成自然風的插花作品，可直接插於空瓶等中作裝飾。使用時，可自花苗中直接剪下。

風信子

DATA
科／百合科
屬／風信子屬
花期／約7日

花色／●●●　●●●●
上市時期／11至5月

散發強烈香氣的風信子，即使是切花也會繼續成長。選購時，須挑選花莖結實的風信子以保證能支撐花朵的重量；平時則須辛勤地更換清水。

翠珠

DATA
科／繖形科
屬／翠珠花屬
花期／5至7日

花色／●●　●
上市時期／全年

雖然溫柔的花色使其被視為最佳的配花，但其實只使用翠珠的插花作品也相當美麗。莖部易折，須多加注意！

罌粟花

DATA
科／罌粟科
屬／罌粟屬
花期／3至5日

花色／●●●
上市時期／11至4月

切花通常為冰島罌粟。罌粟花的花苞若伸得筆直便代表即將開花，因此挑選時須先觀察花苞的狀態。

雪球花

DATA
科／忍冬科
屬／莢蒾屬
花期／3至7日

花色／●●
上市時期／全年

雪球花的綠色花朵會漸漸變白，無論是整枝或分切成小花，皆能運用於插花中，因此可配置出各種不同的作品。

雪絨花

DATA
科／繖形花科
屬／絨花屬
花期／約7日

花色／●
上市時期／全年

雪絨花擁有法蘭絨般的花瓣與葉片，冬天時能夠增添溫暖的氣氛。不過，雪絨花較易散失水分，所以須注意水分的補給！

聖誕玫瑰

DATA
科／毛茛科
屬／聖誕玫瑰屬
花期／5至10日

花色／●　●●●◎
上市時期／10至6月

微微低頭的花姿散發著浪漫風情，聖誕玫瑰種類相當豐富，有雅緻的紅、粉紅、綠、斑點、八重瓣等多種品種。

瑪格麗特

DATA
科／菊科
屬／菊屬
花期／5至10日

花色／●●
上市時期／11至5月

瑪格麗特在希臘語中即為珍珠之意。除了有清秀的單層花瓣品種之外，也有八重花瓣品種。其葉片容易腐爛，因此須整理過後再使用。

向日葵

DATA
科／菊科
屬／向日葵屬
花期／7至10日

花色／●●　●◎
上市時期／全年

切花的向日葵為改良後的小花品種。從花莖切口處刮出少許的白色芯便可延長花期！

素心蘭

DATA
科／鳶尾科
屬／香雪蘭屬
花期／約7日

花色／●●●　●●◎
上市時期／全年

優美的花莖，串連起散發著果茶清香的朵朵小花。摘去開過的花朵，花苞較容易開花。

長壽花

DATA
科／
景天科
屬／
八寶屬
花期／1至2週間

花色／●●
上市時期／全年

手毬狀花形能瞬間增加作品的分量感！長壽花為多肉植物，因此葉與莖上皆有一層粉狀物質。

法國小菊

DATA
科／菊科
屬／菊屬
花期／7至10日

花色／○●
上市時期／全年

單重瓣的法國小菊為香草的一種。一般鈕釦狀的法國小菊，以及可愛的粉紅加黃複色品種皆非常有人氣！

萬壽菊
花色／● ◎
上市時期／全年

萬壽菊的花瓣上有大量的皺褶，是分量感十足的花材。其顏色鮮豔、香氣濃厚，若是想表現充滿朝氣的插花作品，通常會以萬壽菊作為主花。

DATA
科／菊科
屬／萬壽菊屬
花期／5至10日

桃花
花色／●
上市時期／1至3月

直挺的枝幹與圓滾滾的花朵，充滿了樸素的可愛感。桃花怕冷，因此須擺設於溫暖的場所。

DATA
科／薔薇科
屬／櫻花屬
花期／約7日

爆竹百合
花色／● ●●◎
上市時期／1至5月

鐘形圓筒狀的花朵上有著令人聯想到土耳其石與琥珀的色彩！爆竹百合為球根花，高度低，市面上只販售花莖以上的切花。

DATA
科／百合科
屬／爆竹百合屬
花期／7至10日

魯冰花
花色／● ●●
上市時期／12至5月

魯冰花的花形可愛、狀似豆科植物且花色豐富。其特色為由下往上依序開花，因此在日本又被稱為「昇藤」。

DATA
科／蝶形花科
屬／羽扇豆屬
花期／5至7日

金合歡
花色／
上市時期／11至3月

散發著甜甜香氣的金合歡，在歐洲是春天花朵的象徵。通常花色不會開花，因此須選購已開花的金合歡。

DATA
科／豆科
屬／金合歡屬
花期／3至5日

矢車菊
花色／● ●●●
上市時期／12至5月

擁有庭園花草自然風情的矢車菊，在古埃及時代為避邪用的花草。矢車菊的花托容易折斷，拿取時須小心輕放。

DATA
科／菊科
屬／矢車菊屬
花期／5至7日

陸蓮花
花色／●●● ●●●◎
上市時期／10至5月

層層交疊的花瓣透著如絲布般的光澤，盛開的花朵猶如一顆圓滾滾的圓球。陸蓮花花形華麗但花莖易斷，因此須挑選花莖較硬的花材。

DATA
科／毛茛科
屬／毛茛屬
花期／1至2週

山防風
花色／●
上市時期／6至7月

摘除葉片後，冷豔的花色與形狀更加鮮明。山防風的花與葉上皆有刺，處理時須輕輕拿取以免刺到。

DATA
科／菊科
屬／漏蘆屬
花期／7至10日

百合
花色／●●● ●●◎
上市時期／全年

芳香、優雅的百合為夏季花朵，因此在酷熱的時節裡也非常活躍！使用時須先摘取花粉以免沾到衣服。

DATA
科／百合科
屬／百合屬
花期／5至7日

陽光百合
花色／● ●●◎
上市時期／全年

優雅的星形花朵在筆直的頂端向四面八方綻放。陽光百合為春季的球根花，其清新的香氣也是魅力之一！

DATA
科／百合科
屬／陽光百合屬
花期／5至7日

蕾絲花
花色／●
上市時期／全年

宛如在纖細的花莖頂端，撐起了一把蕾絲傘。使用時須先摘除葉片與新芽，並置於不受落花影響的場所。

DATA
科／繖形花科
屬／阿米屬
花期／5至7日

千代蘭
花色／●●● ●●
上市時期／全年

由萬代蘭等雜交改良成的品種，除了擁有豐富的流行顏色之外，價格也相當實在！

DATA
科／蘭科
屬／千代蘭屬
花期／1至2週間

千鳥草
花色／● ●●◎
上市時期／全年

千鳥草狀似大飛燕草，但實際上尺寸較小。有單重花瓣與八重花瓣等品種，英文名為Larkspur。

DATA
科／毛茛科
屬／飛燕草屬
花期／5至7日

龍膽
花色／● ●●◎
上市時期／6至11月

除了最常見的藍紫色品種之外，還有較容易搭配的水藍色與粉紅色龍膽花。分切後也可運用小巧花苞為作品增添可愛感。

DATA
科／龍膽科
屬／龍膽屬
花期／5至7日

蠟梅
花色／●●● ●
上市時期／全年

在將蠟梅分切成小花材時，只要順手拔除一些松葉般的針葉，便能增添可愛花朵的存在感。

DATA
科／桃金孃科
屬／蠟花屬
花期／5至7日

襯托花朵姿容
葉材

藤蔓類葉材的代表,線條優美具動感,搭配任何花材皆很協調。花藝作品中的常春藤可自盆栽中剪下運用,會顯得更為自然。

DATA
科/五加科
屬/常春藤屬
葉期/約1個月

常春藤
葉色/●◎
上市時期/全年

細裂銀葉菊
葉色/●
上市時期/全年

細裂銀葉菊擁有霧面質感與蕾絲狀的邊緣,適合搭配淺色花材。易喪失水分,須注意補水。

DATA
科/菊科
屬/菊蒿屬
葉期/5至7日

DATA
科/木賊科
屬/木賊屬
葉期/7至10日

木賊
葉色/●
上市時期/全年

木賊表面質感粗糙,莖內中空可隨意彎折成各種形狀。強調其直線感便可搭配出充滿時尚感的插花作品。

鐵線蕨
葉色/●
上市時期/全年

纖細的身姿、散發著涼意的觀葉羊齒植物。鐵線蕨不喜乾燥,因此建議於使用前再從盆栽中剪取即可。

DATA
科/鐵線蕨科
屬/鐵線蕨屬
葉期/5至7日

綠之鈴
葉色/●
上市時期/全年

顆粒狀的多肉植物。綠之鈴可垂墜、彎捲,能有效增添作品的律動感。另外也有上弦月形狀葉片的品種。

DATA
科/菊科
屬/千里光屬
葉期/7至10日

澳洲草樹
葉色/●
上市時期/全年

長度約1至2m的線狀細葉。澳洲草樹的葉片堅硬如鐵,因此若過度彎折會有折斷的疑慮。

DATA
科/百合科
屬/刺葉樹屬
葉期/約3週

五彩千年木
葉色/●●●◎
上市時期/全年

龍舌蘭科除了有細葉品種之外,也有橢圓葉片、帶白、黃、紅斑等各式品種。可為少量插花增添些許色彩。

DATA
科/龍舌蘭科
屬/虎斑木屬
葉期/約2週

玉簪
葉色/●●◎◎
上市時期/全年

玉簪的特色為縱向葉脈。玉簪的尺寸、顏色多種,另有斑玉簪、黃葉玉簪及灰綠色的玉簪等。春季時市面上會有少量的玉簪花。

DATA
科/百合科
屬/玉簪屬
葉期/7至10日

銀荷葉
葉色/●
上市時期/全年

銀荷葉為鮮豔的深綠色,質感堅硬、結實,入秋後會帶紅。可捲成圓筒狀,經常使用於迷你插花中。

DATA
科/岩梅科
屬/銀荷草屬
葉期/約1個月

芳香天竺葵
葉色/●◎
上市時期/全年

芳香天竺葵為具有玫瑰、薄荷等香氣的天竺葵總稱,其顏色、質感與裂痕狀態皆各式各樣,可自盆栽中剪取使用。

DATA
科/牻牛兒苗科
屬/天竺葵屬
葉期/約7日

斑葉海桐
葉色/●◎
上市時期/全年

斑葉海桐有大量的分枝,因此可隨意調整葉量,是款十分方便的葉材。平時噴水防止乾燥可延長葉期。

DATA
科/海桐科
屬/海桐屬
葉期/約10日

佛手蔓綠絨
葉色/●
上市時期/全年

厚實且具有光澤的美麗葉片,有各種不同的尺寸;如果葉片有傷痕容易被發現,因此須盡量避免將其刮傷,若有髒污只須輕輕擦拭表面即可。

DATA
科/天南星科
屬/蔓綠絨屬
葉期/約2週

Sugar Vine
葉色/●
上市時期/全年

Sugar Vine的莖柔軟,輕巧的葉片宛如5瓣花,搭配上Sugar Vine便能為作品增添溫柔的氣息。

DATA
科/葡萄科
屬/地錦屬
葉期/1至2週

銀葉菊
葉色/●
上市時期/全年

在日本又稱為白妙菊。銀白色的葉片覆滿了纖細的絨毛,可搭配多種花材。銀葉菊雖然耐旱,但吸水性不佳。

DATA
科/菊科
屬/千里光屬
葉期/5至7日

太藺
葉色/●
上市時期/5至11月

太藺為生長於溼地的水草,長達90cm的莖相當具有涼意。另外也有帶縱向或橫向白斑的品種。

DATA
科/莎草科
屬/莞屬
葉期/約7日

熊草
葉色／●
上市時期／全年

熊草葉片細長柔美，約50至80cm。其特性為可任意捲繞或紮束使用，是款能自由發揮的便利葉材。

DATA
科／莎草科
屬／薹屬
葉期／約1個月

灰光蠟菊
葉色／●●
上市時期／全年

蠟菊的觸感像法蘭絨，共有萊姆色與銀綠色兩款。剪去新芽的頂端可延長葉期。

DATA
科／菊科
屬／蠟菊屬
葉期／3至5日

麥穗
葉色／●
上市時期／10至4月

清脆的莖與穗，充滿了清爽感。市面上一般都是大麥，若想展現麥莖的堅毅果敢，則須先摘除部分葉片後再使用。

DATA
科／禾本科
屬／麥屬
葉期／5至7日

八角金盤
葉色／●●○
上市時期／全年

八角金盤為鮮豔的常綠葉片，其形狀似一隻大大張開的手掌，搭配上1朵花也顯得相當獨特。使用前須先輕輕擦拭。

DATA
科／五加科
屬／八角金盤屬
葉期／約2週

尤加利
葉色／●●
上市時期／全年

可說是銀綠色也可說是青銅色的尤加利葉，黯淡無光澤的葉色正是其特色。不同品種的尤加利葉葉形相異，皆具有獨特的香氣。

DATA
科／桃金孃科
屬／桉屬
葉期／10至20日

春蘭葉
葉色／●●○
上市時期／全年

以手指輕輕撫摸便能作出捲度，可使搭配的花材看起來更為優雅。帶斑品種則看起來較為輕快。

DATA
科／百合科
屬／麥門冬屬
葉期／1至2週

白珠樹葉
葉色／●●
上市時期／全年

白珠樹葉為常綠植物，交錯生長於細枝兩側，其葉片質感硬、吸水性佳。即使將其葉片一葉一葉地剪下也不會枯萎。

DATA
科／杜鵑花科
屬／白珠樹屬
葉期／約2週

鈕釦藤
葉色／●
上市時期／全年

圓形小巧的葉片散布於紅褐色的葉莖上，輕快的形象可搭配各種花材。使用時須直接剪取自盆栽或花苗，插花作品中的鈕釦藤則須噴水保濕。

DATA
科／蓼科
屬／竹節蓼屬
葉期／約10日

可愛的果實
果材

台灣常春藤果
果色／●
上市時期／10至3月

枝頂上成串的圓形果實擁有黑色霧面的質感，在花藝中經常用來凝聚焦點。

DATA
科／五加科
屬／常春藤屬
果期／約2週

穗菝葜
果色／●●
上市時期／全年

穗菝葜可提高作品的格調。房狀生長的綠色果實與成熟的紅色果實表面皆有光澤感，使用時須注意莖上的刺。

DATA
科／百合科
屬／菝葜屬
果期／1至2週

雪果
果色／●●
上市時期／8至11月

圓滾滾的白色或淡粉紅色果實散發著甜美溫柔的氣氛，是知名的配角素材。使用前須先摘除受損的葉片。

DATA
科／忍冬科
屬／毛核木屬
果期／約10日

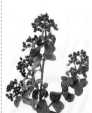

地中海莢蒾（藍莓果）
果色／●
上市時期／9至2月

地中海莢蒾的果實位於枝幹頂端且朝上生長，帶有鮮豔光澤的果實又被稱為藍莓果。搭配上地中海莢蒾便可營造出時尚感。

DATA
科／忍冬科
屬／莢蒾屬
果期／約7日

火龍果
果色／●●● ●●
上市時期／全年

火龍果成熟時不脫萼，形狀類似橡子。有多種相近的色調，其中也有馬卡龍色的淡色果實。

DATA
科／藤黃科
屬／金絲桃屬
果期／1至2週

黑莓
果色／●●●
上市時期／5至8月

半蔓性枝幹上點綴著充滿自然風格的果實。成熟的黑色果粒果期較短，建議選用綠色果粒的黑莓。

DATA
科／薔薇科
屬／懸鉤子屬
果期／5至7日

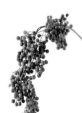

巴西胡椒木
果色／●
上市時期／全年

具有甜美的果色，蔓性莖則可隨意發揮，相當具有人氣。不容易褪色，市面上大多為乾燥品；有時也能看到染成金色或銀色的巴西胡椒木。

DATA
科／漆樹科
屬／胡椒木屬
果期／2週以上